U0021925

蟲蟲的笑臉和大人的心臟

插畫/nini 攝·影

2014 年，一個姐姐教會我
用 Photoshop 軟體

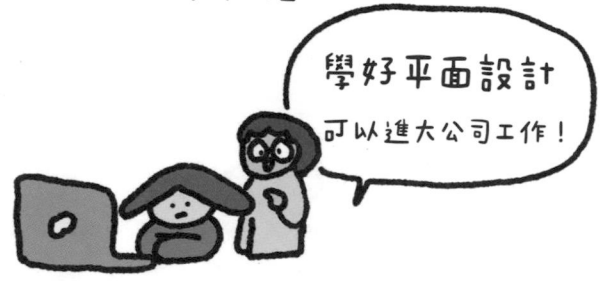

學好平面設計
可以進大公司工作！

但是我卻喜歡上
用手繪板畫畫

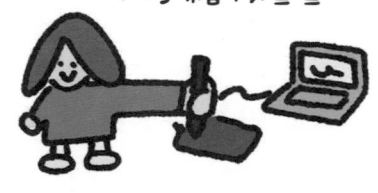

一直畫到今天

給溫暖的小故事

周經給動物的明信片

2018-2020 年我寄了一些卡片給可愛的畫里畫

在研究生期間的一次課程裡
我的導師要求我們畫一個真實發生過的
並徹底改變自己的故事

這和「畫可愛的漫畫」是完全不同的
不是畫理想的生活
不是畫夢
而是畫現實的
充滿疲憊和無奈的
大人的生活

我開始像查閱資料一樣
去查閱一些辛酸往事……

北方的小城

輾轉陌生城市的
日子

流淚時的心情
和家庭的變故

復盤生活是需要勇氣的

晶晶！晶晶！

片讓我花了

在這裡和它打個照面之十多頁的篇幅

非常的
社交高手
超人的

必須先做的各種功課

記得第3章裡我說我讀的

一個月後，我讀了一張這個廳

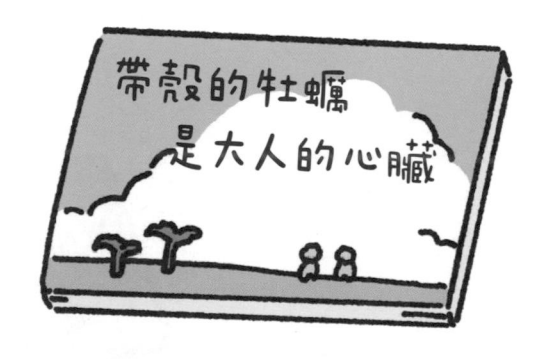

帶殼的牡蠣
是大人的心臟

「這篇漫畫記錄了
　　在破碎之後 我們如何
　　重建生活」

畢業後我去了一個藝術機構教畫畫
《向日葵花園》的故事
是根據我的老闆的真實經歷改編的

十多年前老闆還是
一個美術老師的
時候

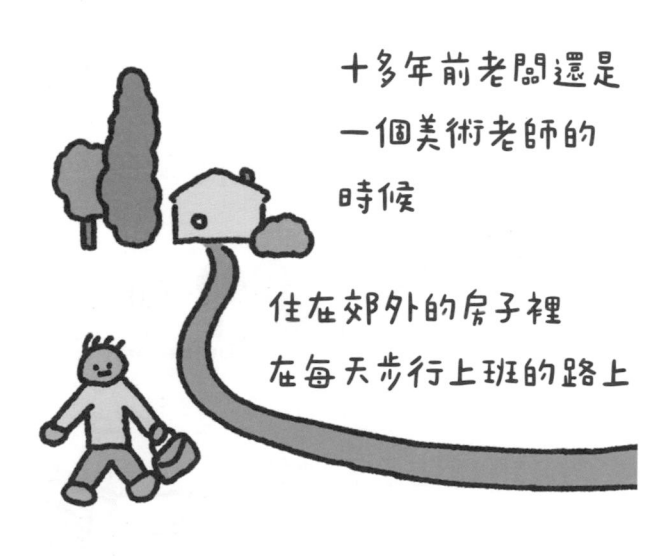

住在郊外的房子裡
在每天步行上班的路上

會隨手種下幾粒向日葵種子

過了一陣子
向日葵真沿路破土而出

漸漸長成一條向日葵小路

據說還上了當地的
報紙

後來老闆開始畫畫
又去到各地辦展

他是學油畫出身
漸漸成為小有名氣的油畫家

本開拍向日葵小語

當成一件作品

擷取3分享、叫《行走濁人間》

入職剛滿一個月的時候
杭州颳了一場劇烈的颱風
雨水持續了一週
天終於晴了

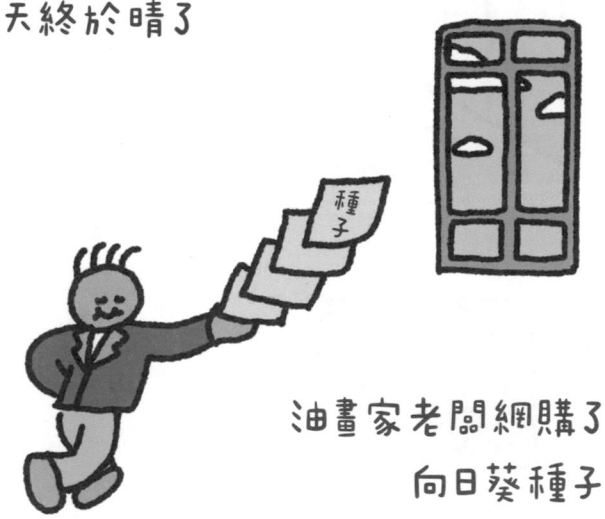

油畫家老闆網購了
　　　向日葵種子

我們幾個同事一起在公司樓頂的
小天臺上種向日葵

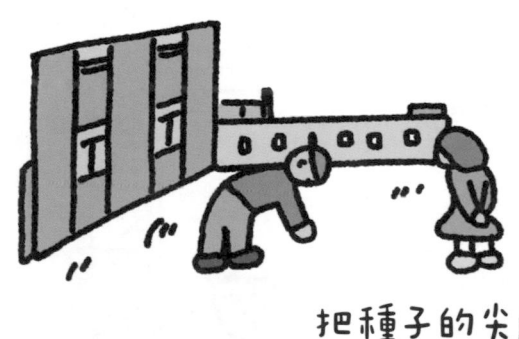

把種子的尖角
朝下
用力地
插進土壤中

如果力氣不夠還要踩一踩

在晴朗的黃昏裡
所有人都在期待
天臺開滿向日葵

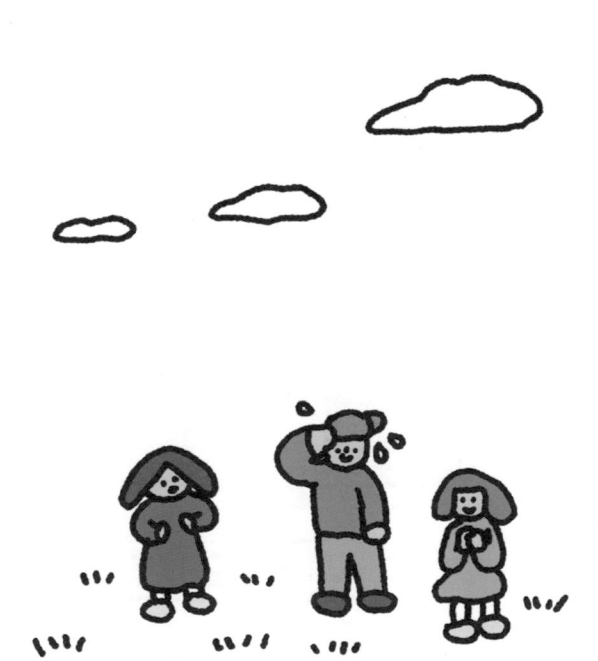

一兩個月後
在工作和生活的縫隙裡
我開始了《向日葵花園》的創作

把畢業後的一些生活縮影

都畫進了《向日葵花園》

把光藏好小小留著
一點點地還
一點點地給後後的月種
畫報自己看見
把愛藏著的
收得了一點
這是我的第一本漫畫書

日子就像漫畫
一頁一頁翻過
一頁一頁畫完

回憶起第一次在公眾號上發表漫畫
那時也沒想過

2022 年夏

nini

一度還到3公~尤

章後

目錄

普通人的心理
常识性的真相

01

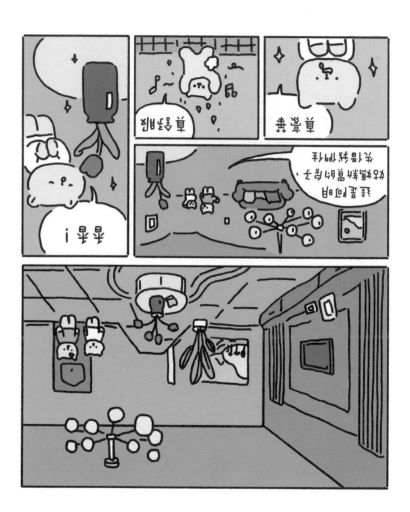

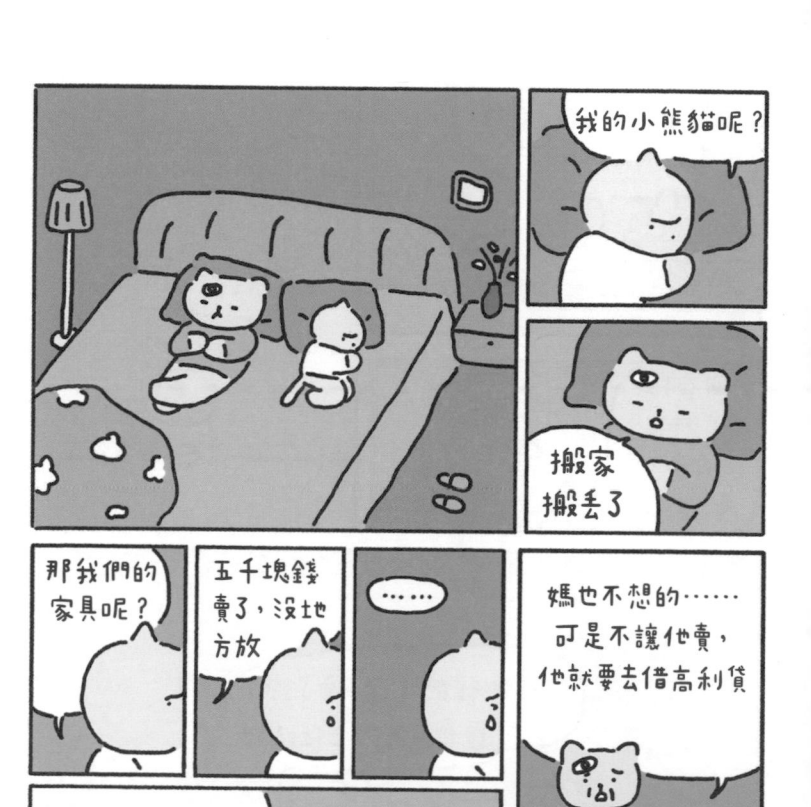

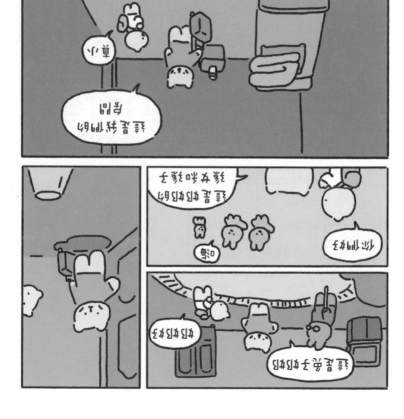

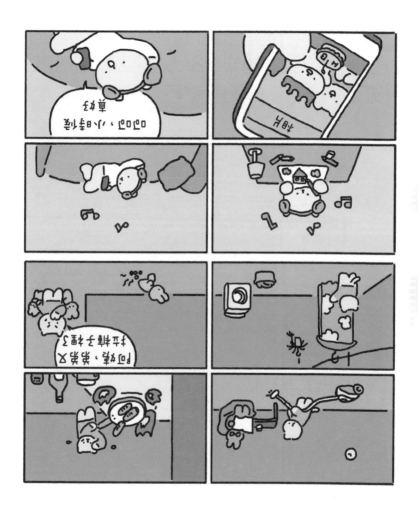

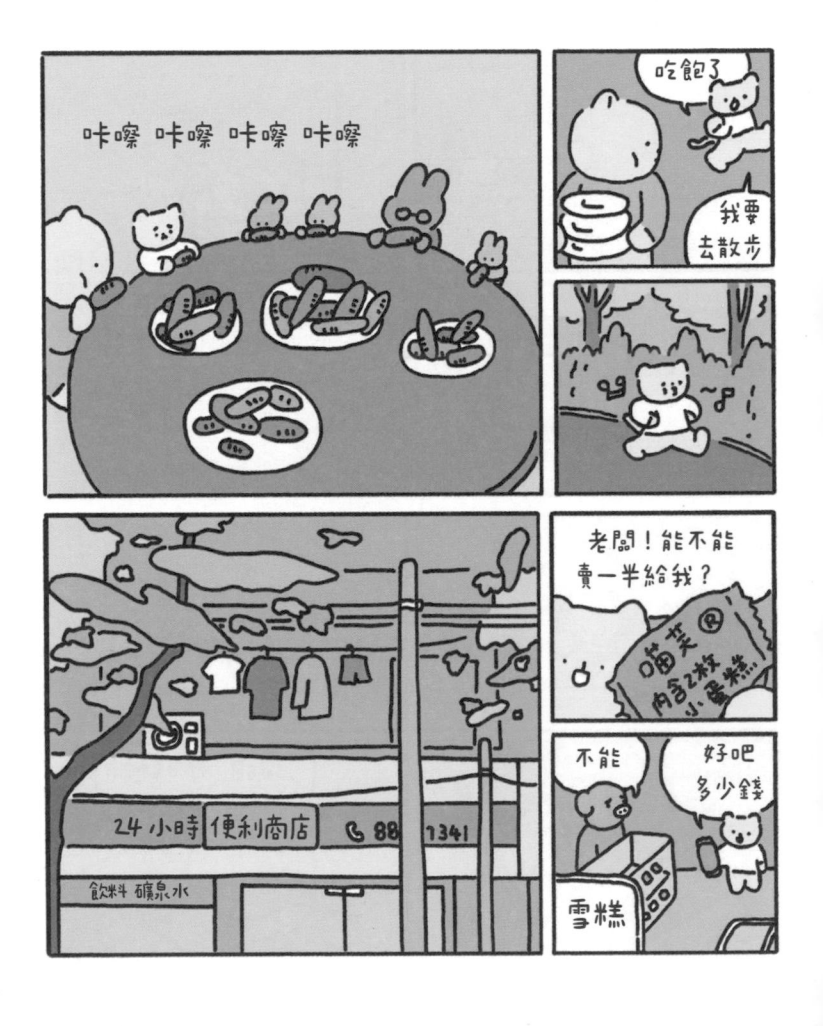

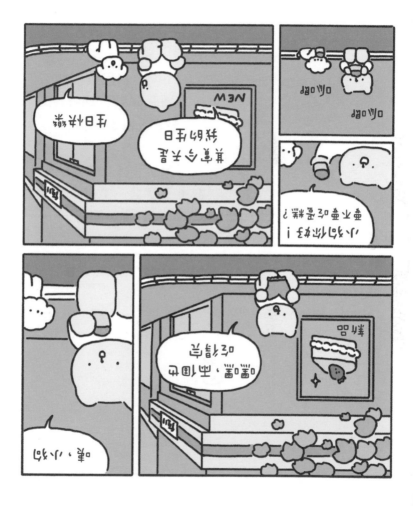

3

小孩是從什麼時候變成大人的呢
有時候，上一秒還是小孩
下一秒就已經是大人了

小孩好像有很多選擇
選擇成為想要成為的人
大人沒有選擇
只能成為大人

同學們，你們想要成爲什麼樣的人呢？

哇

我想要成爲畢卡索！

厲害！

我想成爲劉德華！

我想成爲便利店的店員，每天賣剩的冰淇淋都被我吃掉！

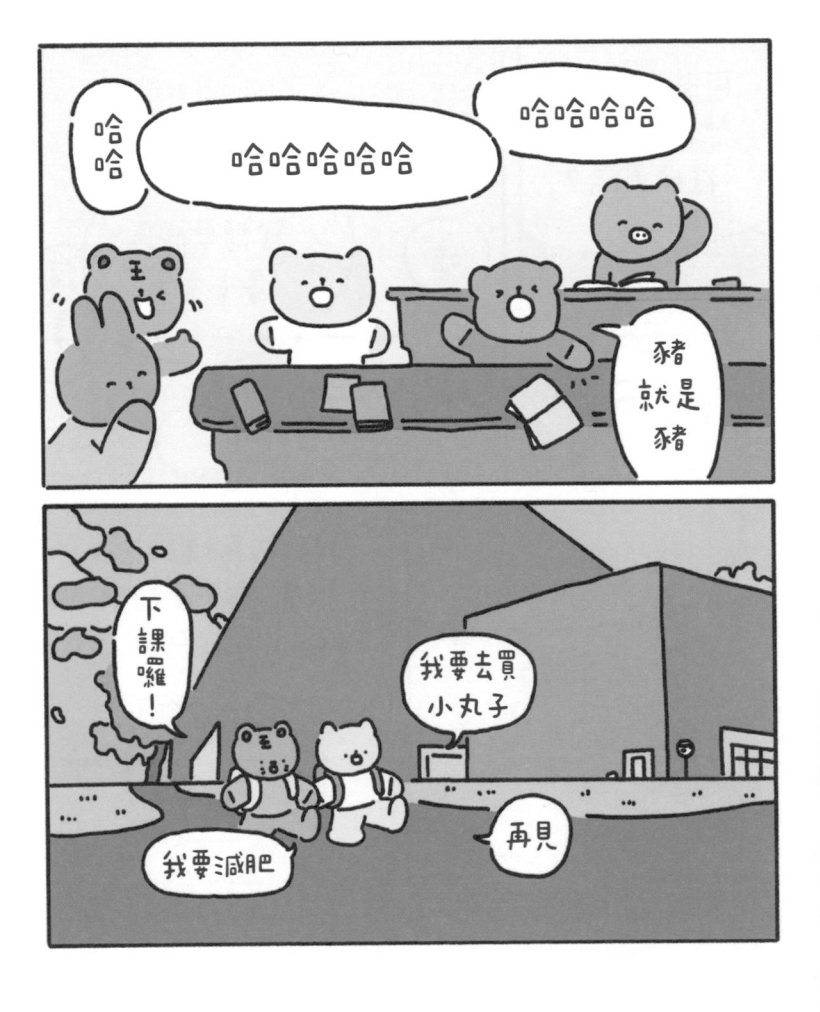

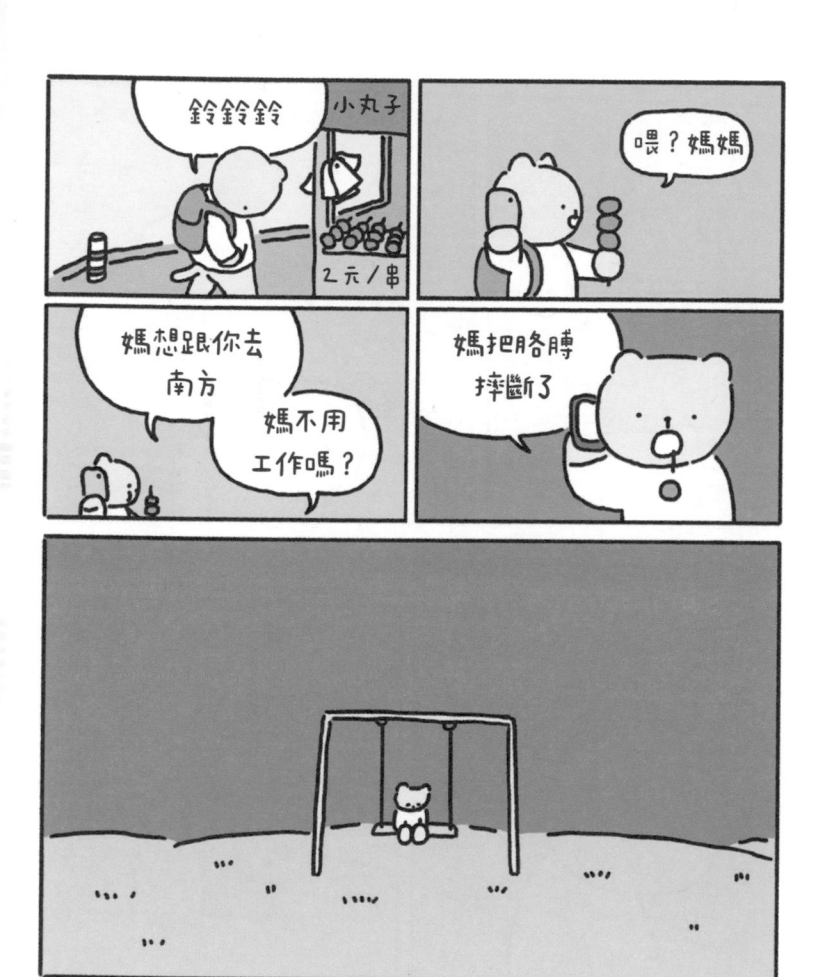

39

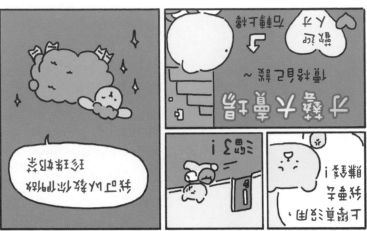

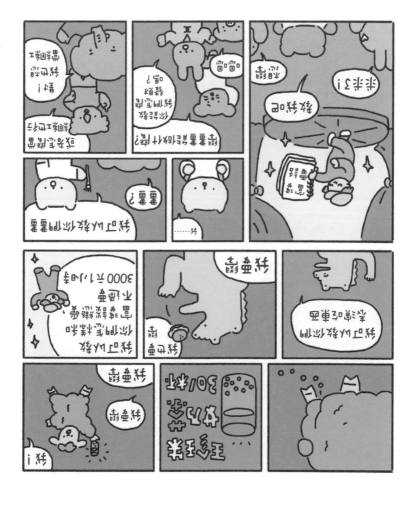

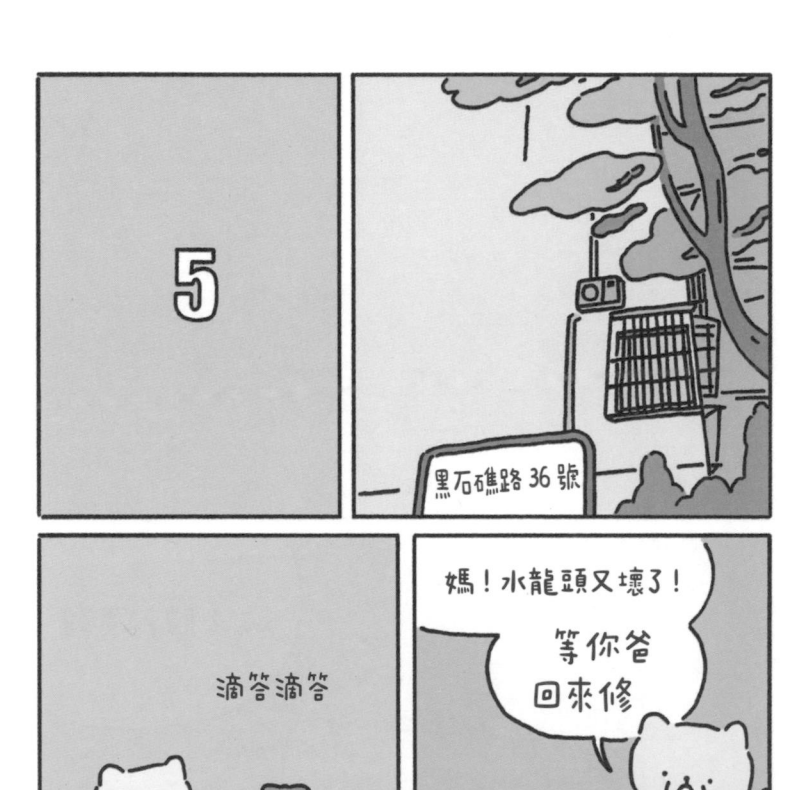

長大以後，
我真的考上名牌大學
我才明白
考上名牌大學，並不一定能買得起大別墅
考上名牌大學，還可能會繳不起房租

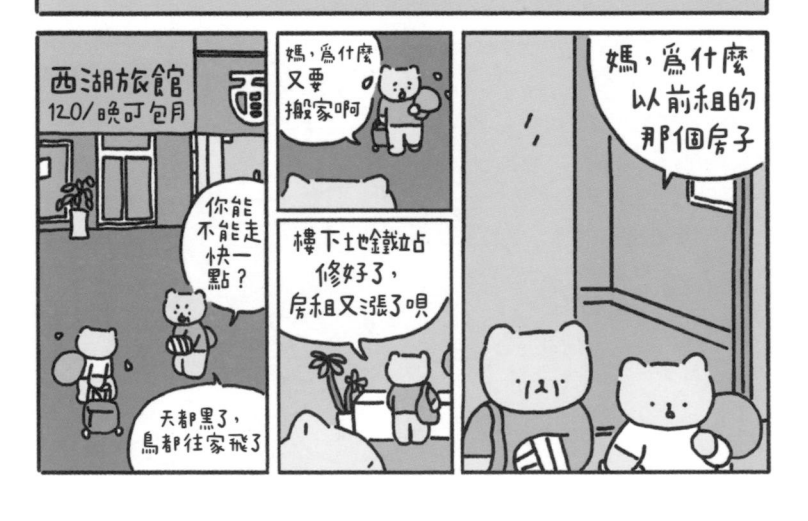

西湖旅館
120/晚可包月

你能不能走快一點？

天都黑了，鳥都往家飛了

媽，為什麼又要搬家啊

樓下地鐵站占修好了，房租又漲了唄

媽，為什麼以前租的那個房子

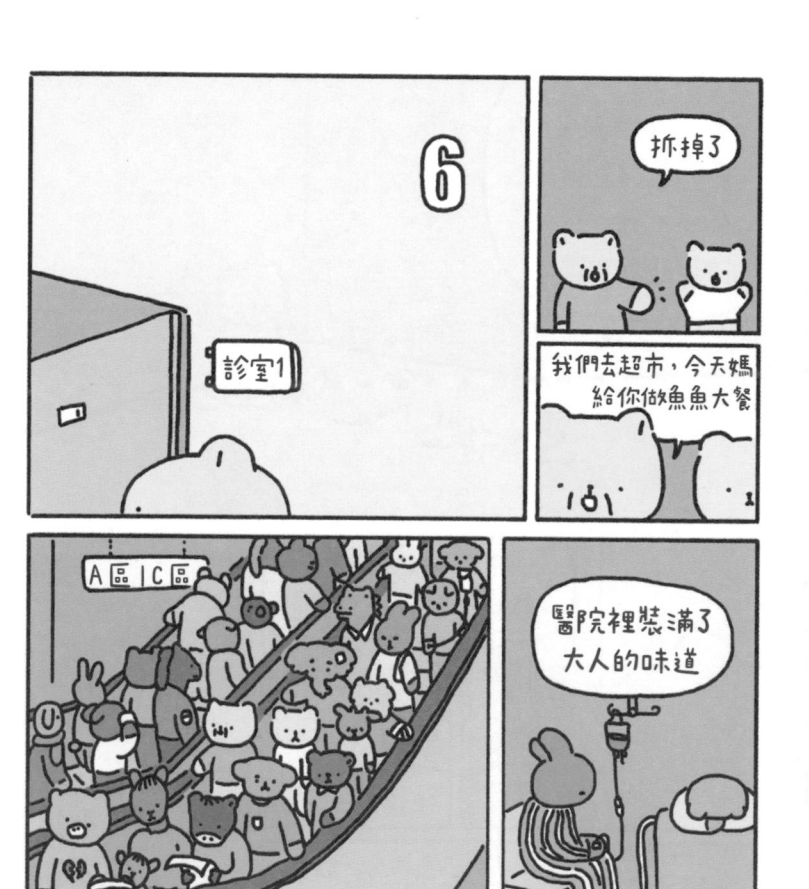

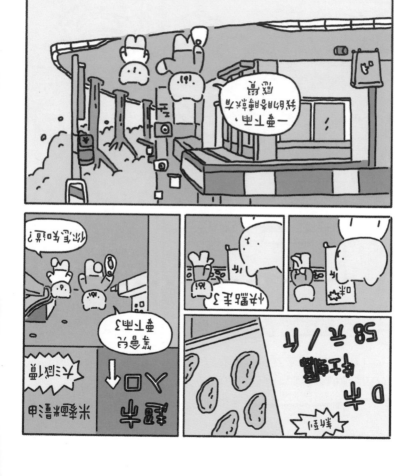

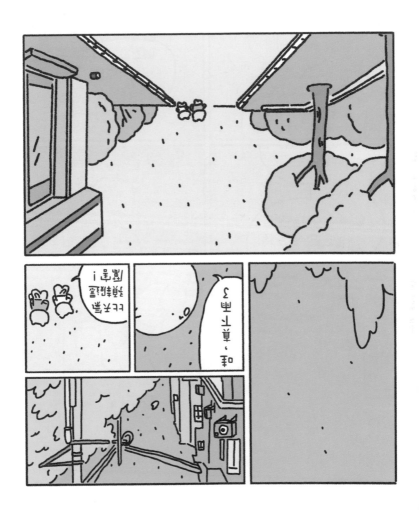

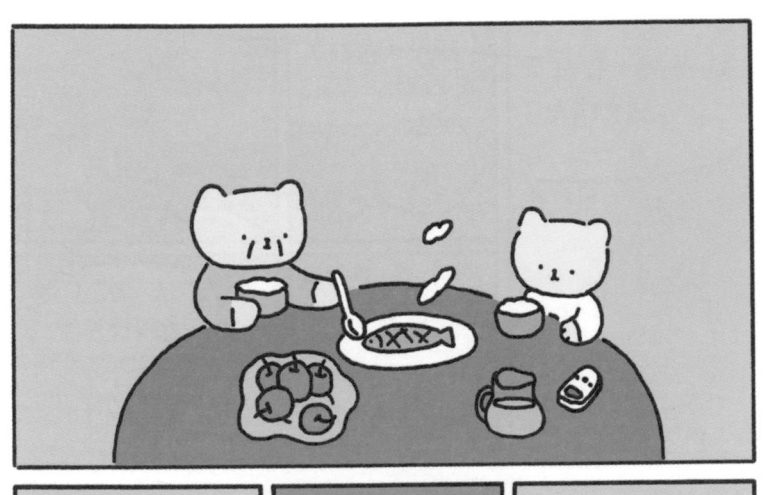

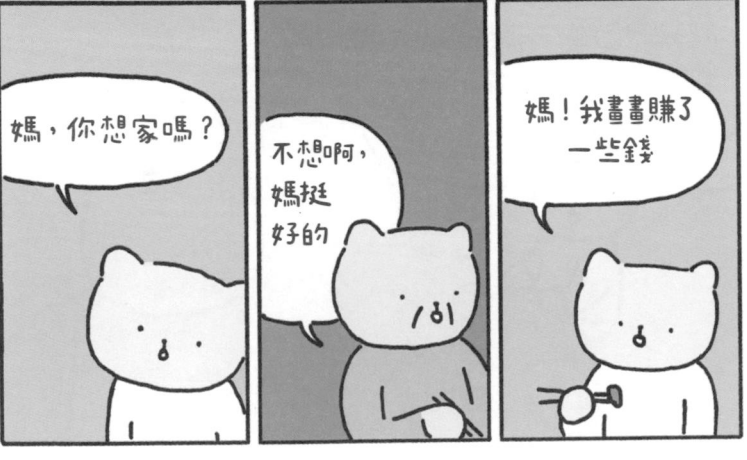

媽,你想家嗎?

不想啊,媽挺好的

媽!我畫畫賺了一些錢

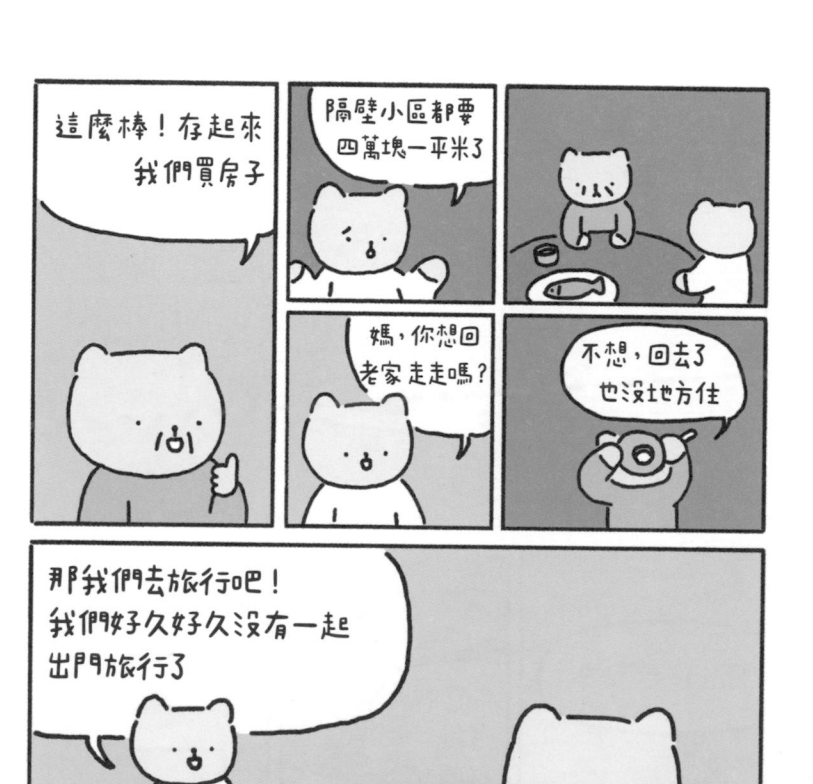

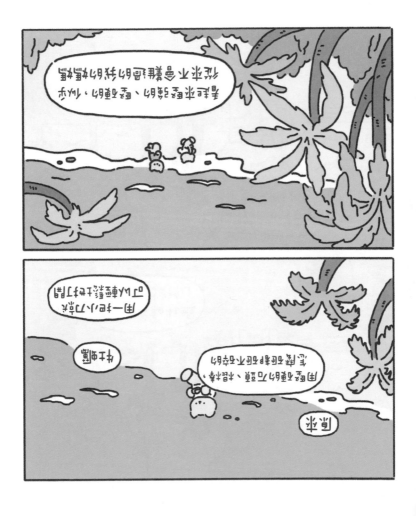

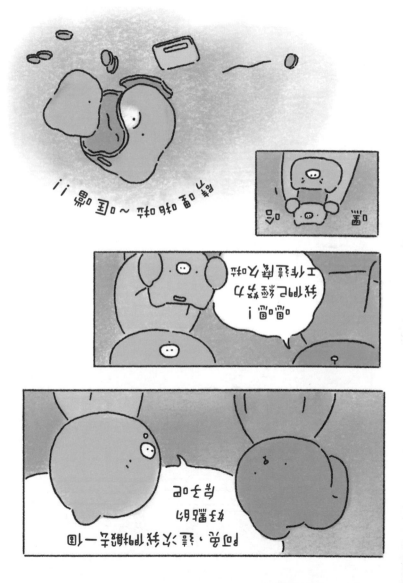

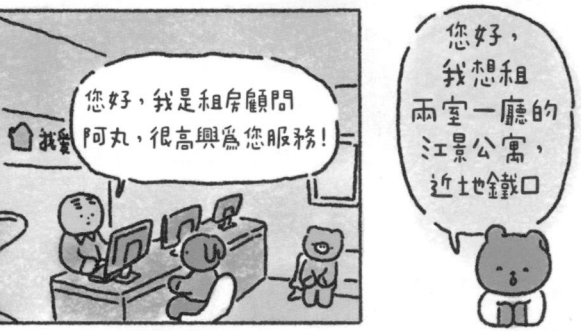

您好,我是租房顧問阿丸,很高興為您服務!

您好,我想租兩室一廳的江景公寓,近地鐵口

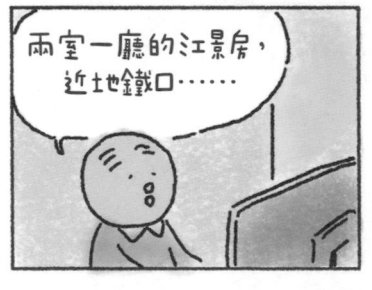

兩室一廳的江景房,近地鐵口……

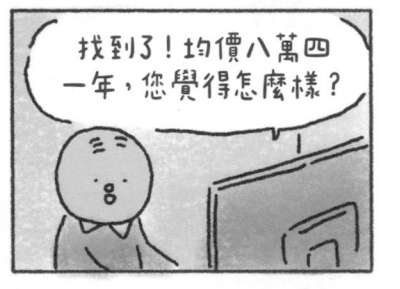

找到了!均價八萬四一年,您覺得怎麼樣?

st

08

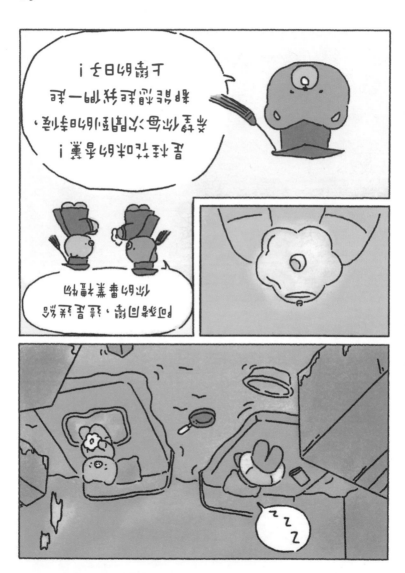

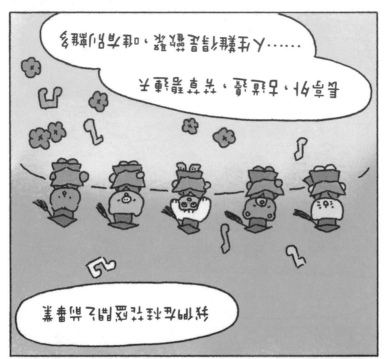

謝謝你，熊仔同學！
只是，我現在的房間實在是太破了，等我搬進新家，
一定把它放進最漂亮的房間！

嗯嗯！阿豬同學是我見過煎雞蛋最厲害的人！
一定可以成為煎蛋大明星，住大豪宅！

98

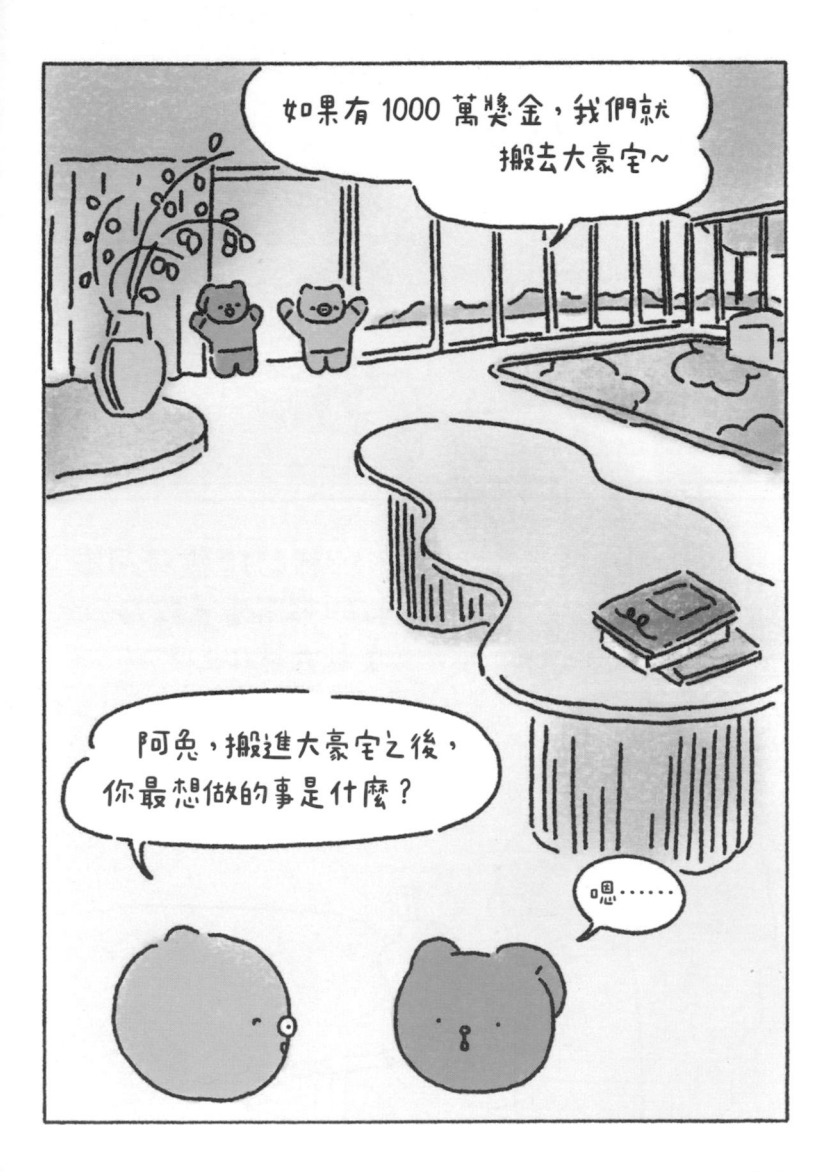

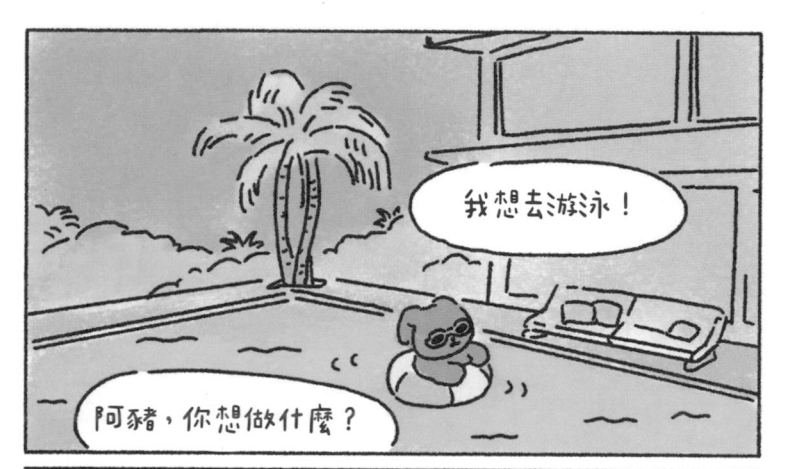

阿豬，你想做什麼？

我想去游泳！

我想……我想把熊仔同學送我的桂花香薰放在豪華大茶几上！

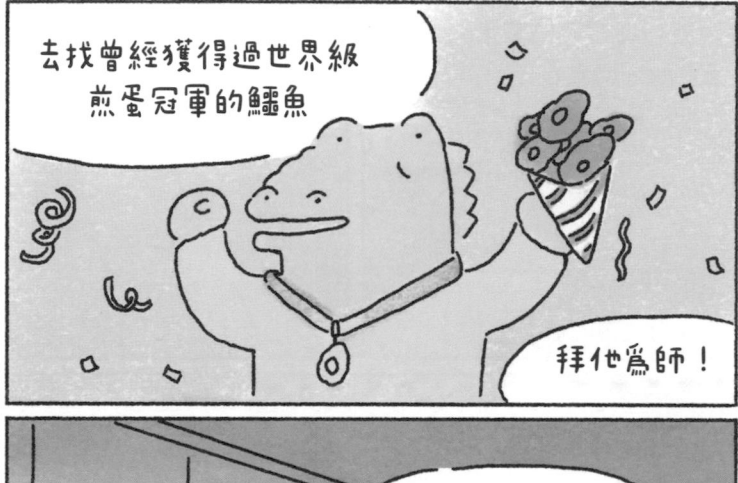

去找曾經獲得過世界級
煎蛋冠軍的鱷魚

拜他為師！

阿兔！等我回來！

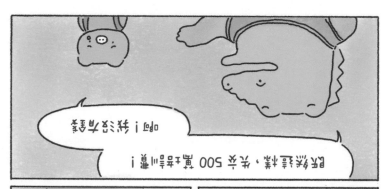
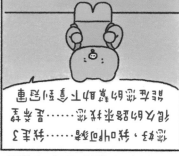

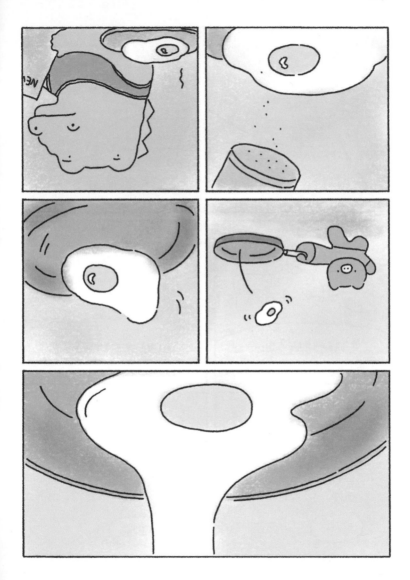

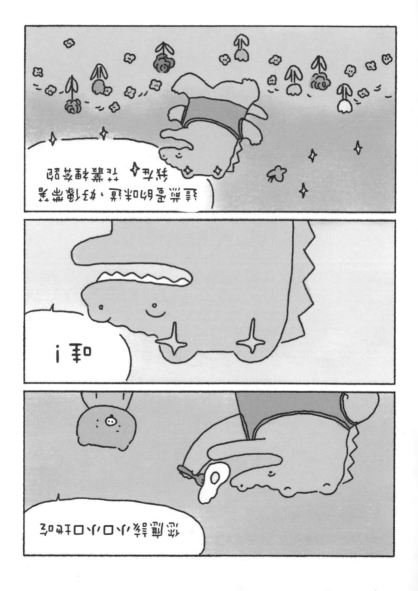

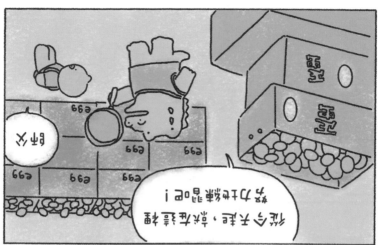

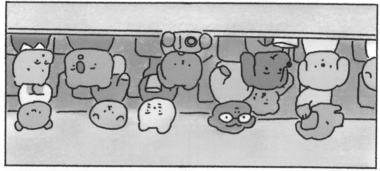

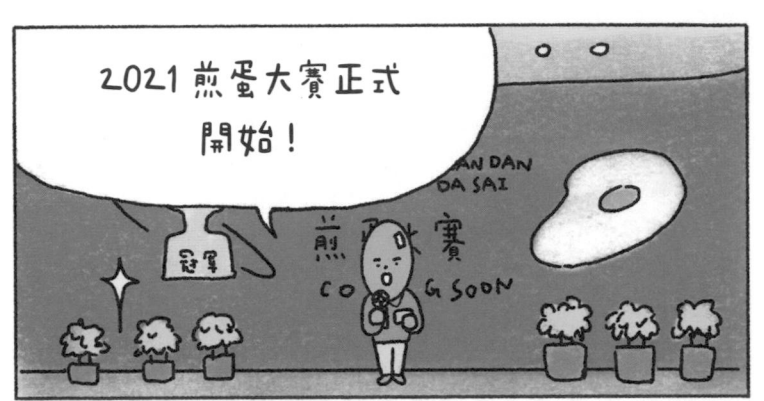

有請下一位選手，
大力神蛋！

曾獲得過往年煎蛋大賽
的亞軍和季軍

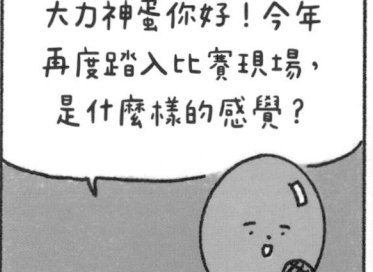

大力神蛋你好！今年
再度踏入比賽現場，
是什麼樣的感覺？

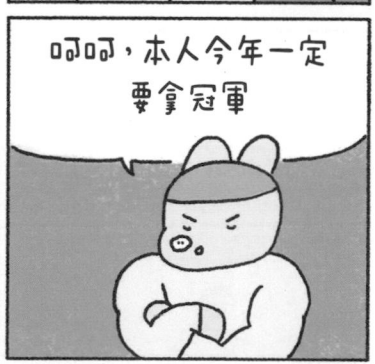

呵呵，本人今年一定
要拿冠軍

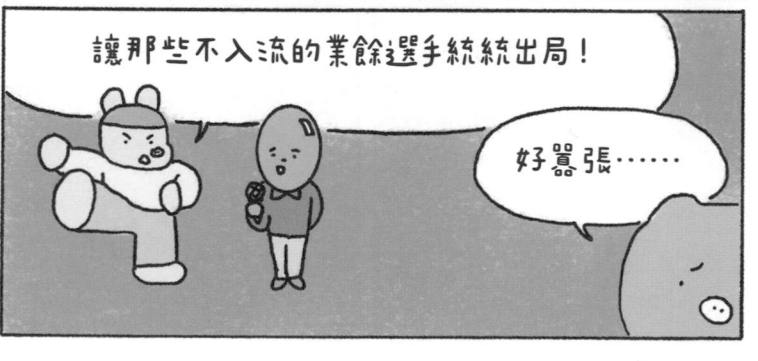

讓那些不入流的業餘選手統統出局！

好囂張……

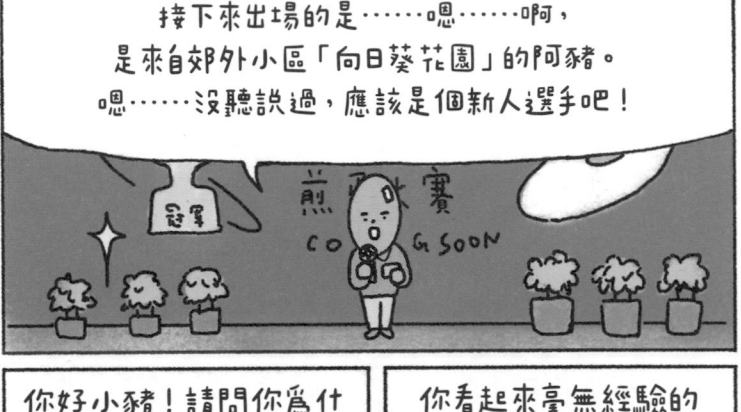

接下來出場的是……嗯……啊，
是來自郊外小區「向日葵花園」的阿豬。
嗯……沒聽說過，應該是個新人選手吧！

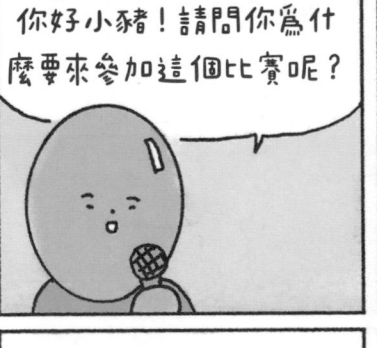

你好小豬！請問你為什麼要來參加這個比賽呢？

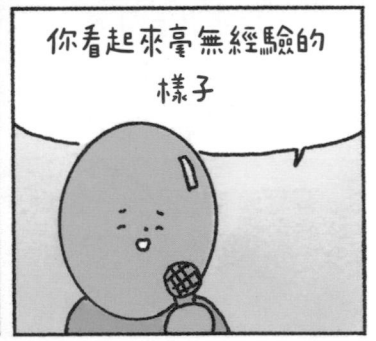

你看起來毫無經驗的樣子

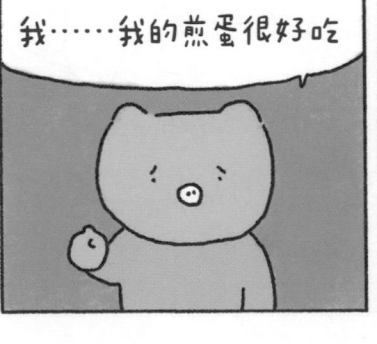

我……我的煎蛋很好吃

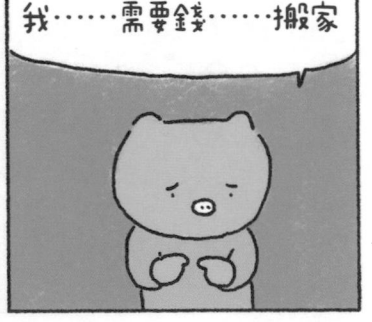

我……需要錢……搬家

我有一個朋友叫阿兔,她喜歡游泳,哦,她是一個發明家!但是,但是我們現在的房間實在是太小了,不可能有游泳池

而且,房子還會不停地漏水漏水

哦!我還有一個朋友叫熊仔,他送我一個香薰,如果我住進大房子

我就把它擺在新家的客廳裡，
這就是我的夢想！

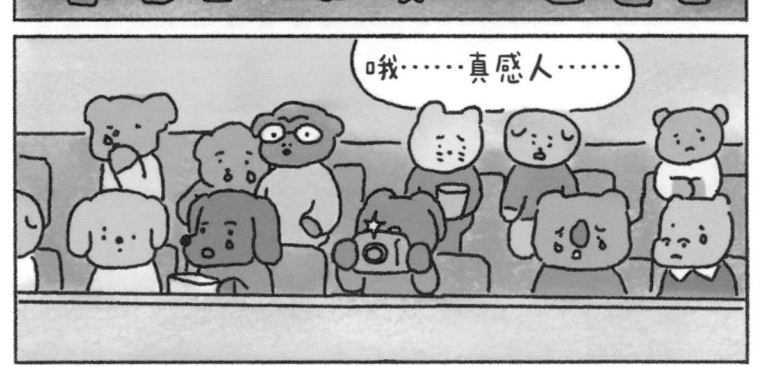

哦�⋯⋯真感人⋯⋯

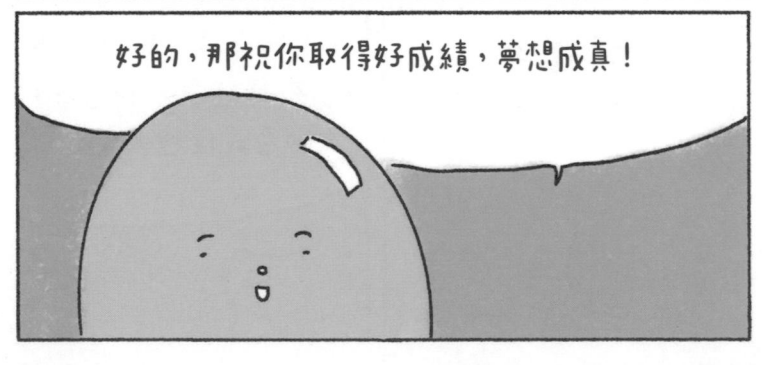

好的，那祝你取得好成績，夢想成真！

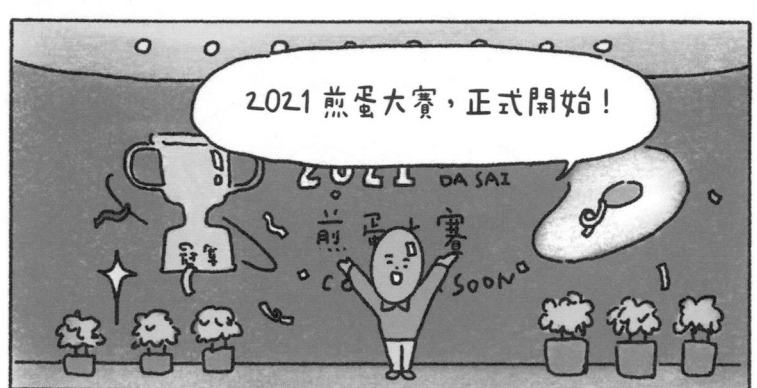

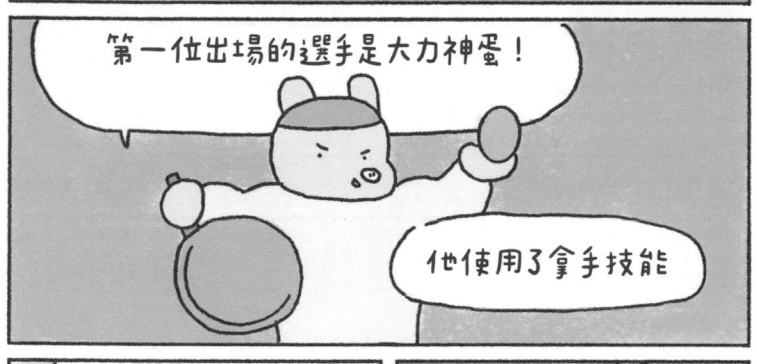

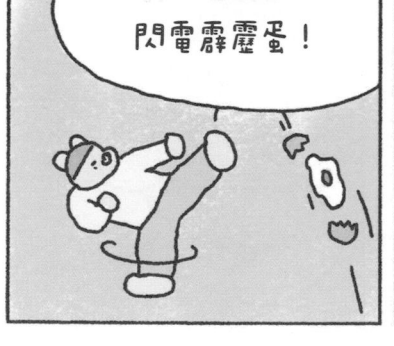

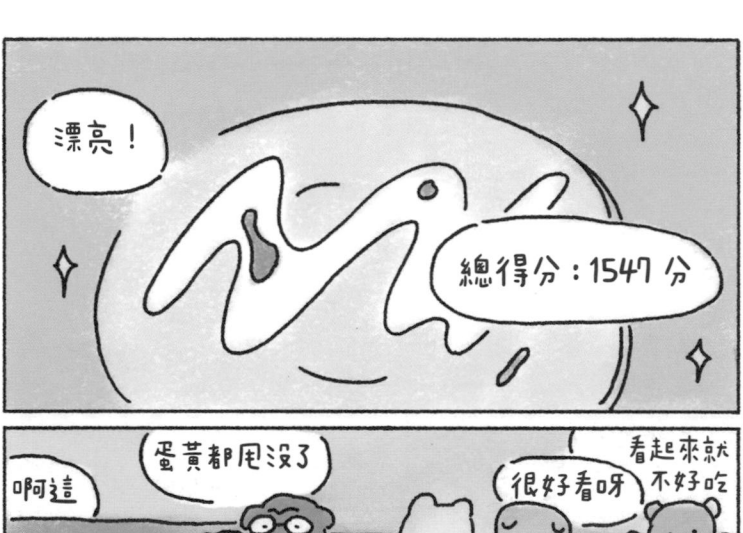

漂亮！

總得分：1547 分

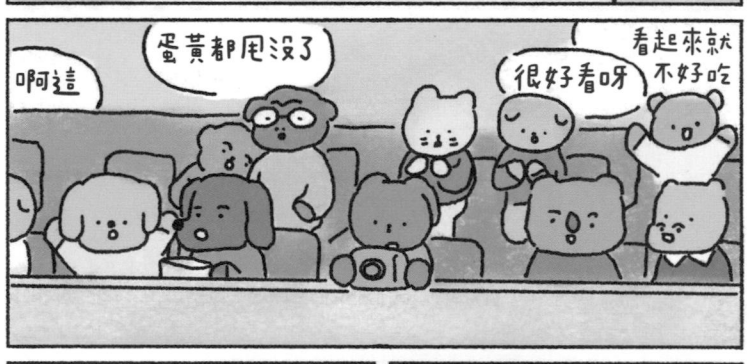

啊阿這

蛋黃都冒沒了

很好看呀

看起來就不好吃

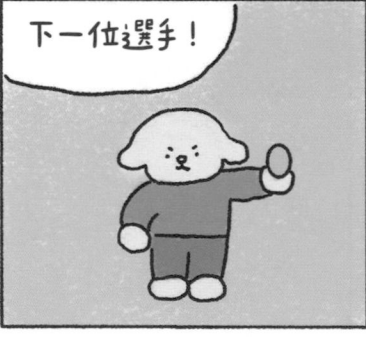

下一位選手！

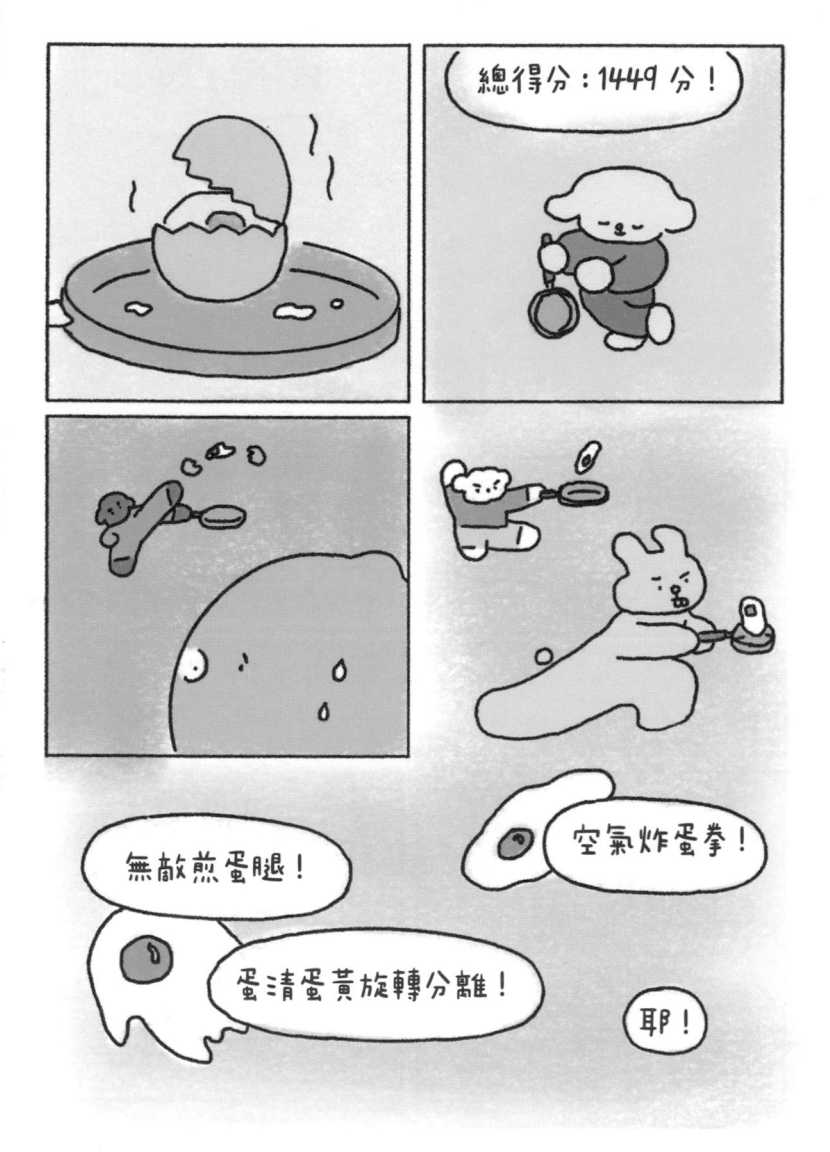

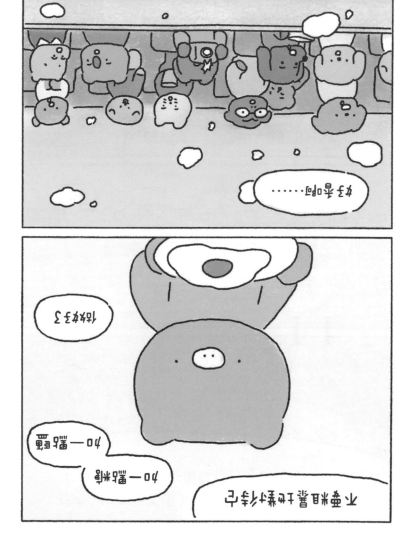

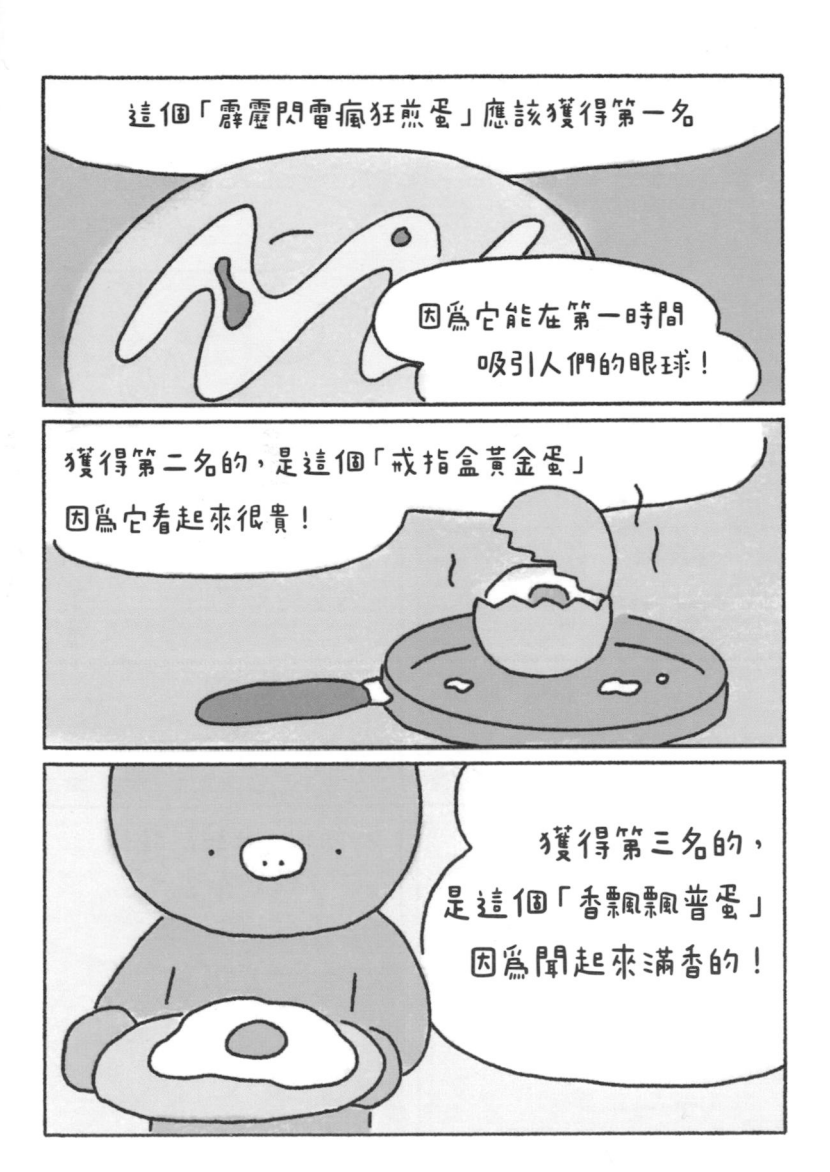

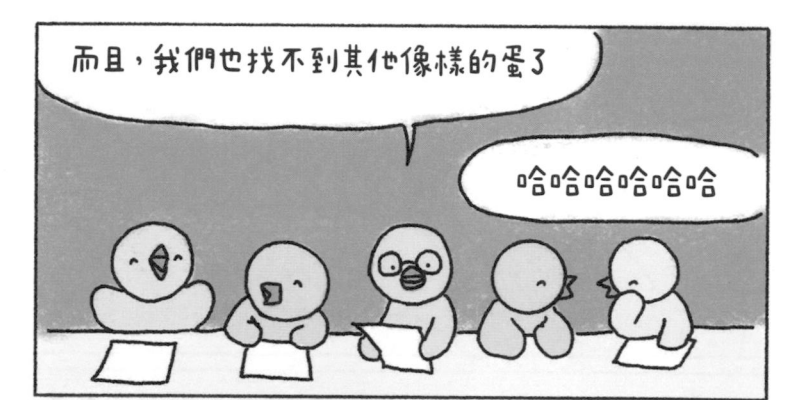

而且，我們也找不到其他像樣的蛋了

哈哈哈哈哈哈

我反對！

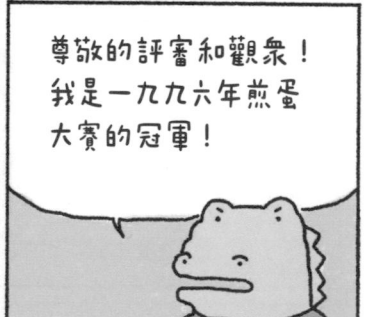

尊敬的評審和觀眾！
我是一九九六年煎蛋
大賽的冠軍！

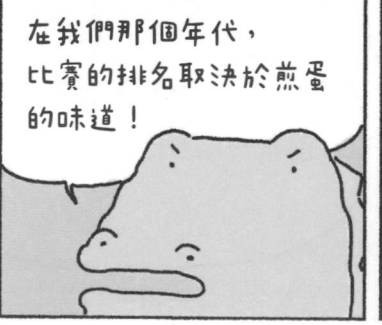

在我們那個年代，
比賽的排名取決於煎蛋
的味道！

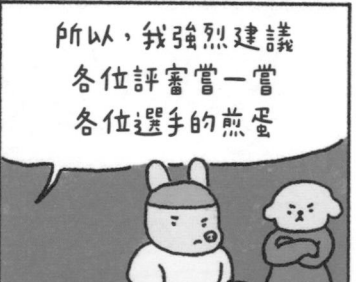

所以，我強烈建議
各位評審嘗一嘗
各位選手的煎蛋

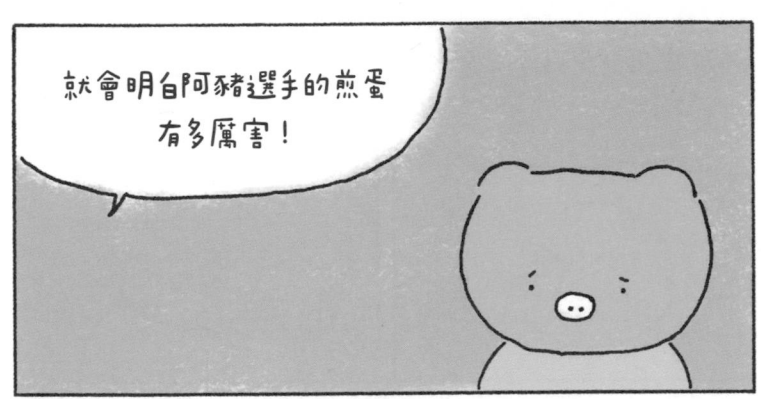

就會明白阿豬選手的煎蛋有多厲害！

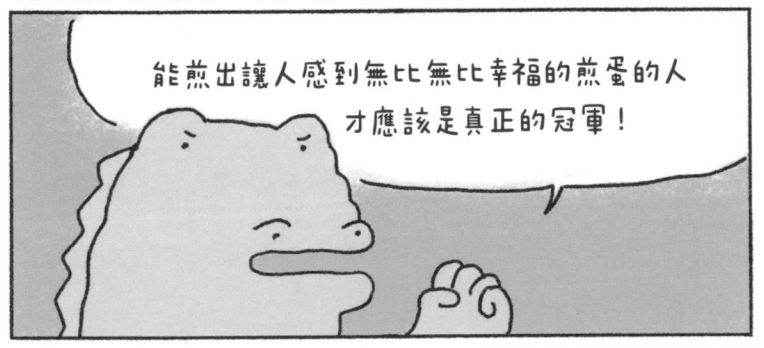

能煎出讓人感到無比無比幸福的煎蛋的人才應該是真正的冠軍！

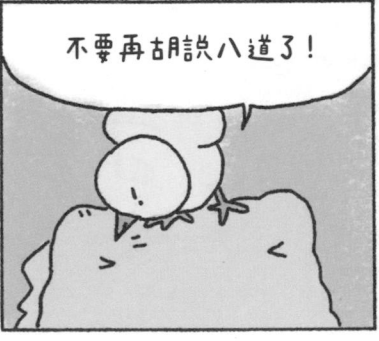

不要再胡說八道了！

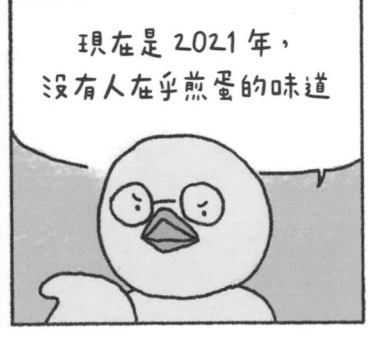

現在是 2021 年，沒有人在乎煎蛋的味道

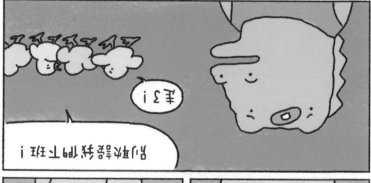

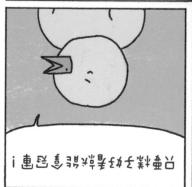

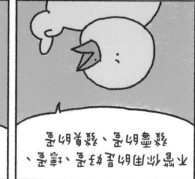

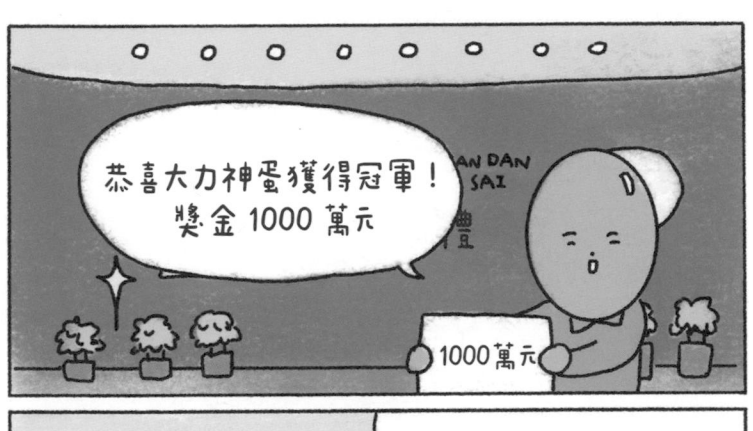

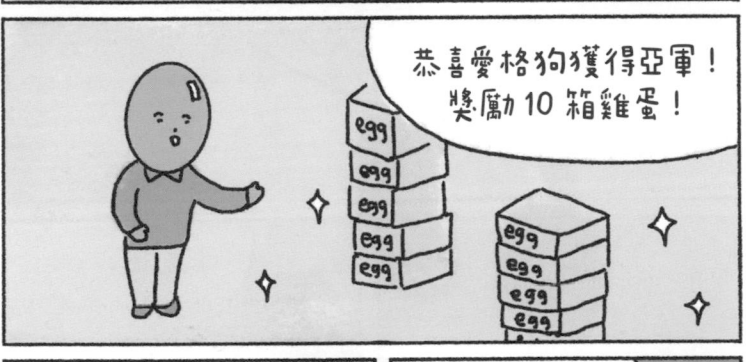

第三名的獎勵

是一包向日葵的種子

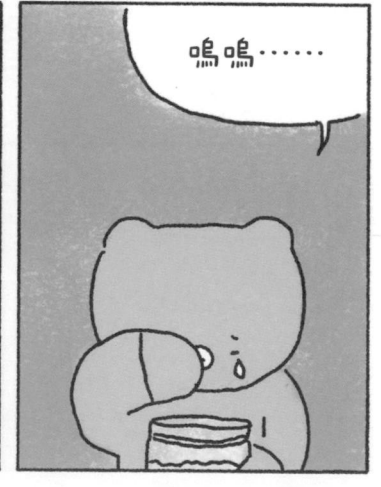

嗚嗚……

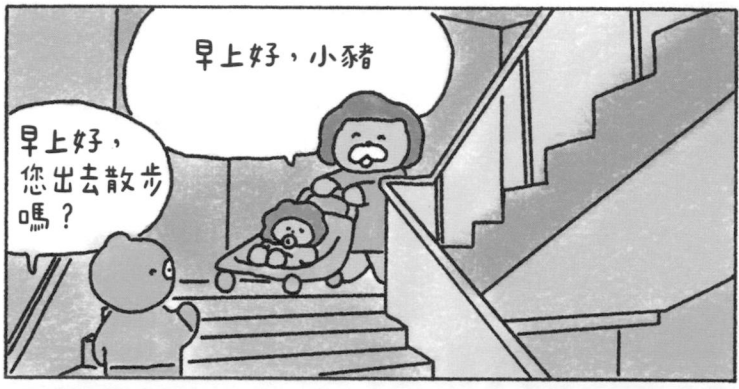

早上好，小豬

早上好，您出去散步嗎？

是呀

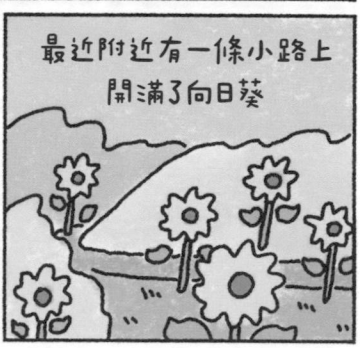

最近附近有一條小路上開滿了向日葵

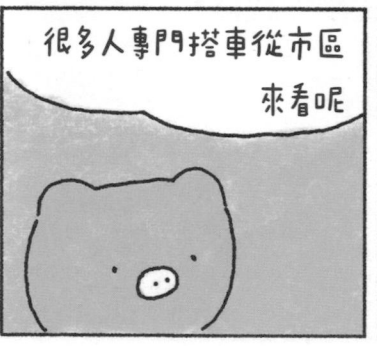

很多人專門搭車從市區來看呢

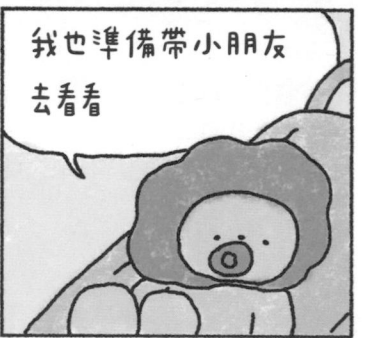

我也準備帶小朋友去看看

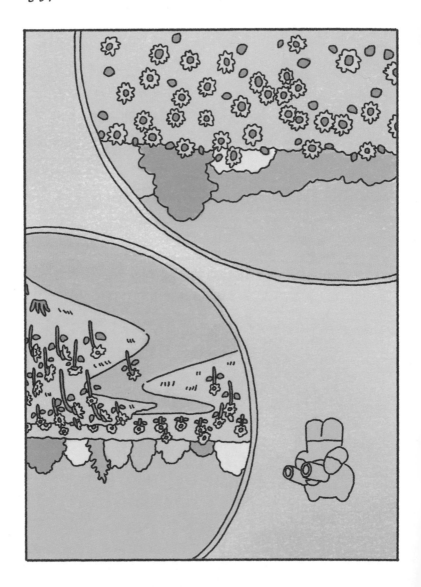

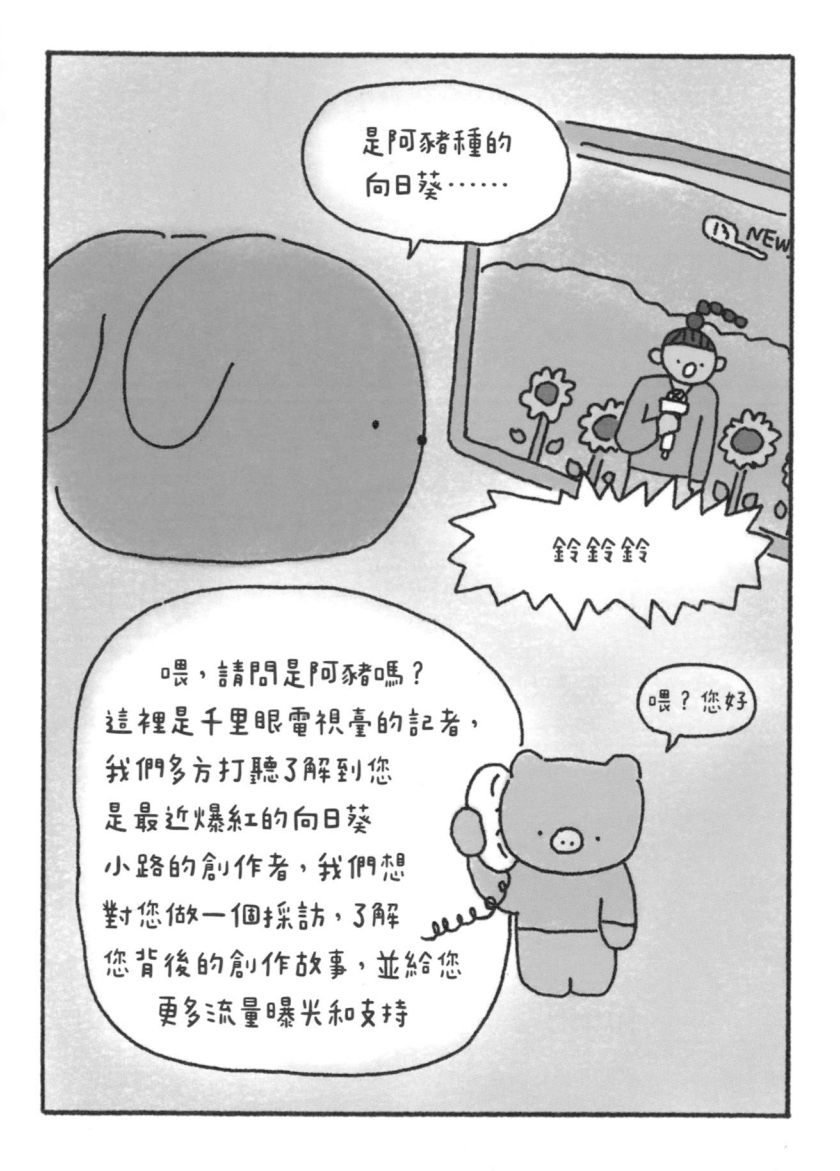

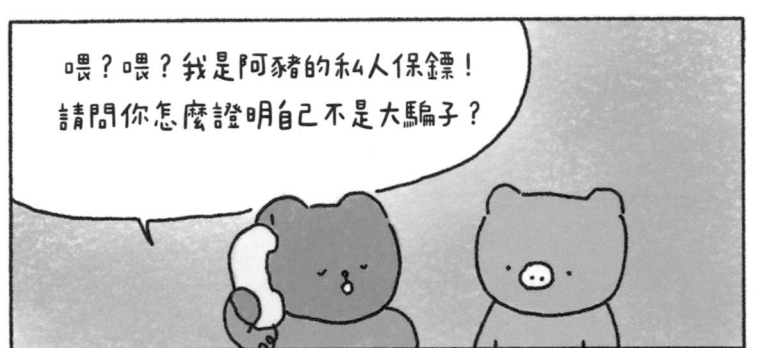

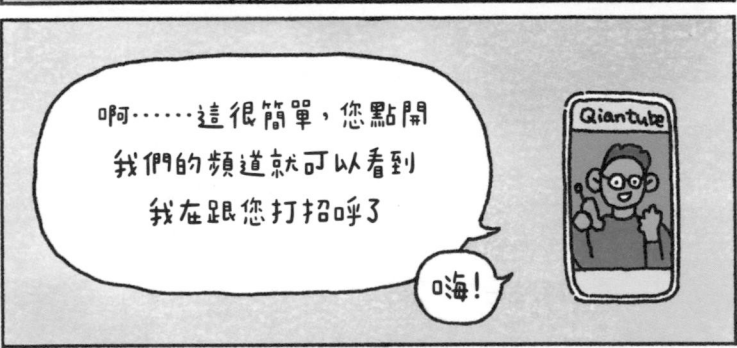

採訪的主題我們都想好了，
「煎蛋大明星實場失意，改行
種向日葵一夜爆紅，其中辛酸幾人知」

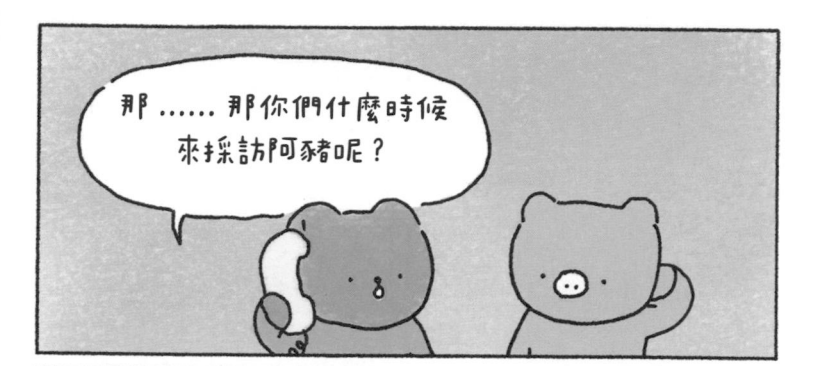

那......那你們什麼時候來採訪阿豬呢？

大概三天後，我們會有同事先跟你們對接流程部分，可以先準備一下！

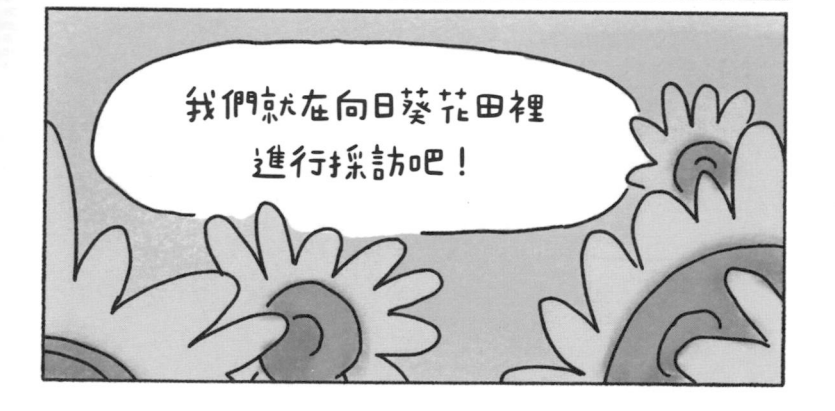

我們就在向日葵花田裡進行採訪吧！

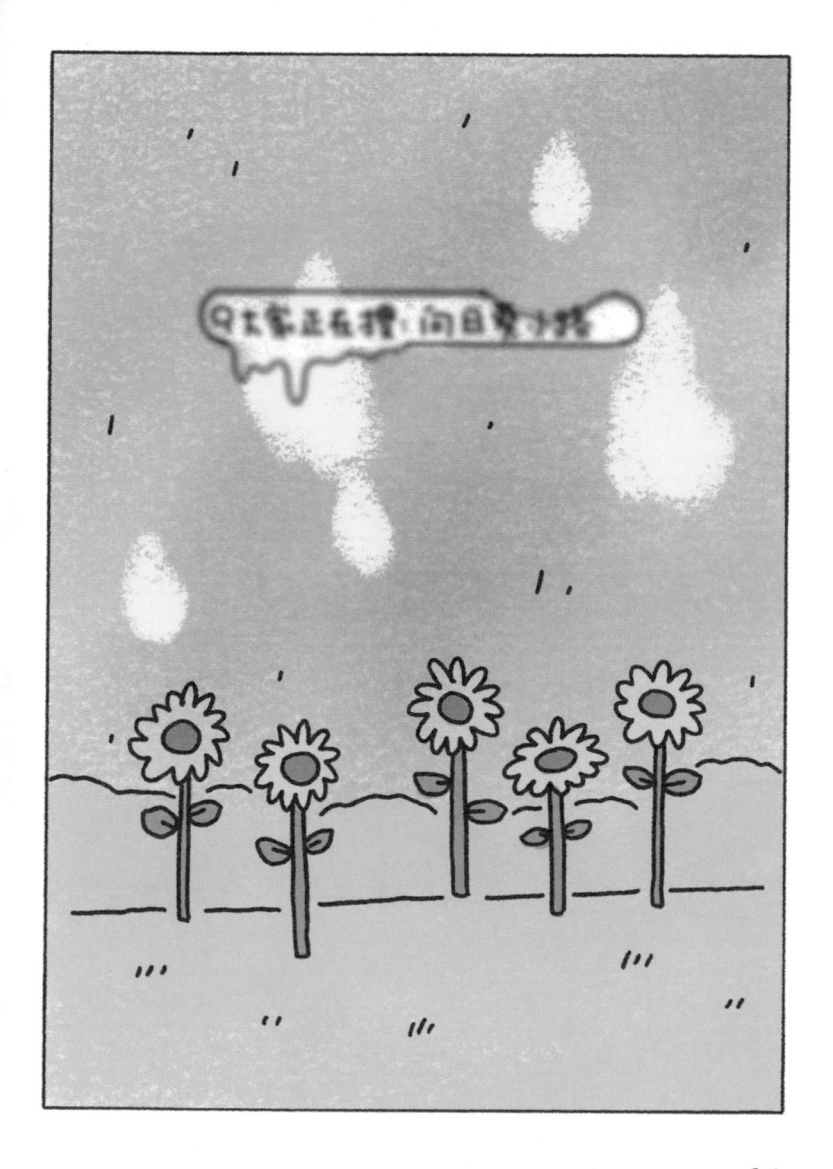

135

♀大家正在議論：市井花邊新聞

啊……這……
已經準備好了，
應該沒什麼事
都出來了

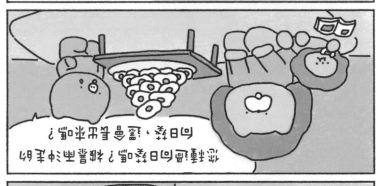

從種種向日葵嗎？種種蓄到從這
向日葵，這要怎麼呢？

還有一件事
我是要跟你……

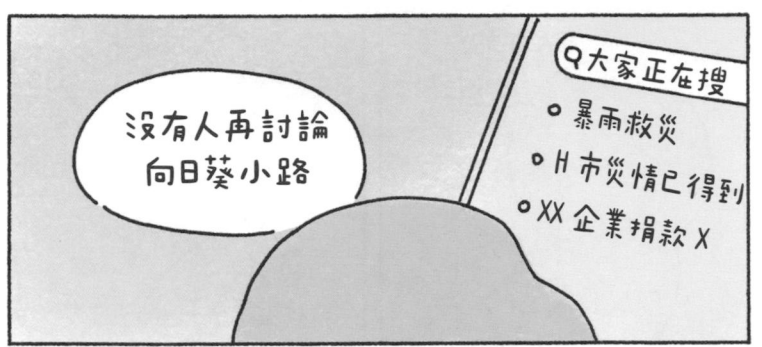

沒有人再討論
向日葵小路

Q 大家正在搜
○ 暴雨救災
○ H市災情已得到
○ XX企業捐款X

Q 大家正在搜：C公園鬱金香開了
○ XX電視劇收視率
○ 明星A與明星D官宣了
○ XX汽車第5代上市
○ 解鎖自拍新姿勢

因為每天都有
新的新聞

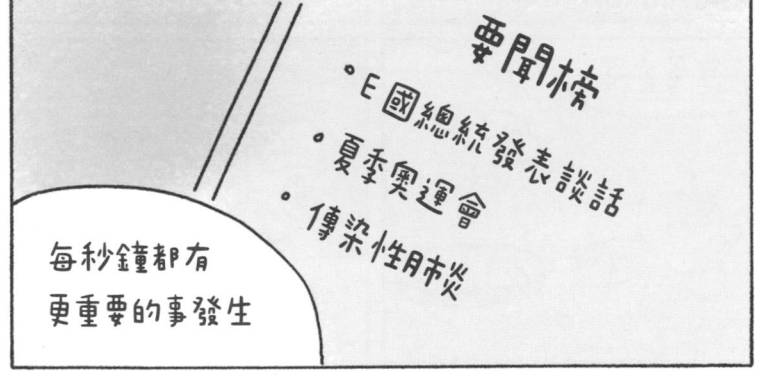

要聞榜
○ E國總統發表談話
○ 夏季奧運會
○ 傳染性肺炎

每秒鐘都有
更重要的事發生

就像下暴雨的那幾天

我躺在床上

做的兩個夢

有些事，
我以前想不明白

為什麼，最好吃的
煎蛋，卻拿不到
冠軍？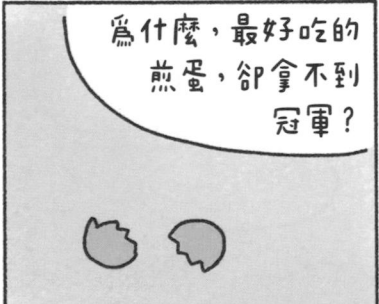

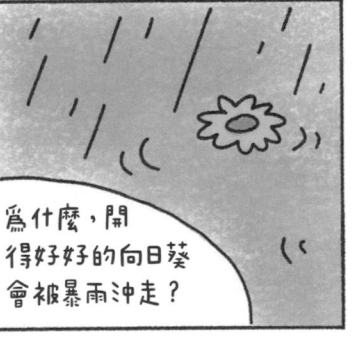

為什麼，開
得好好的向日葵
會被暴雨沖走？

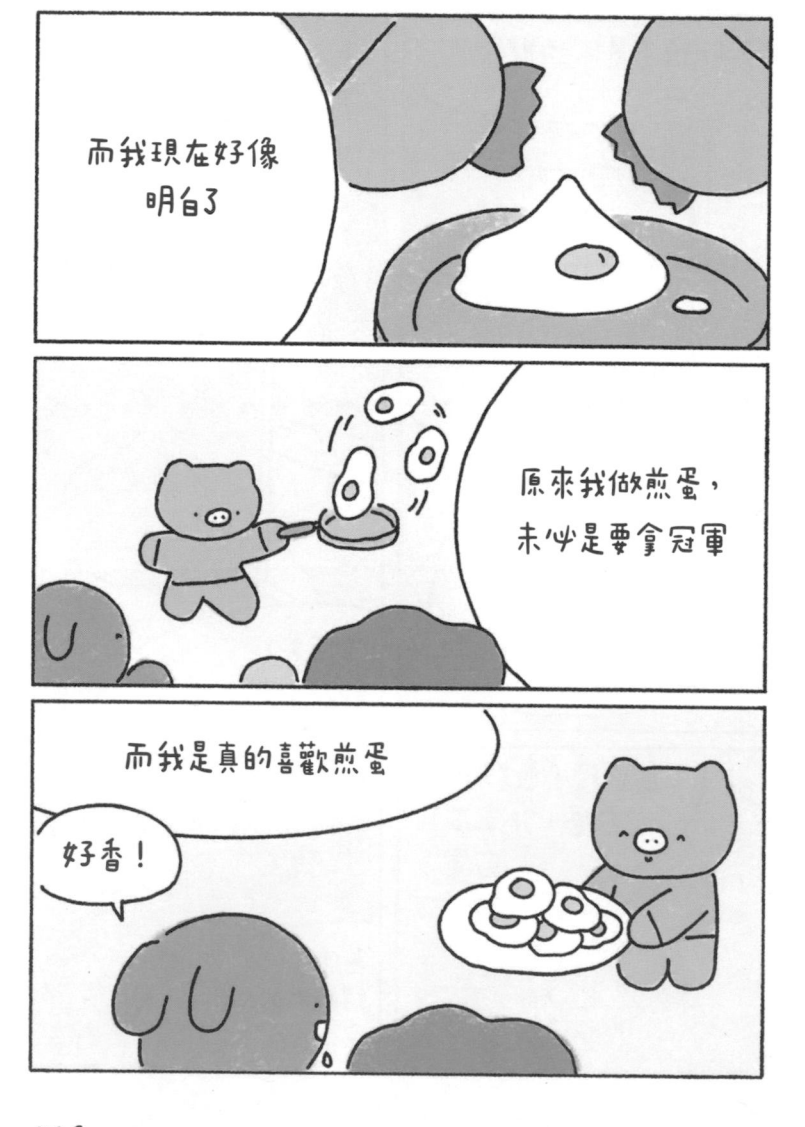

而我現在好像
明白了

原來我做煎蛋，
未必是要拿冠軍

而我是真的喜歡煎蛋

好香！

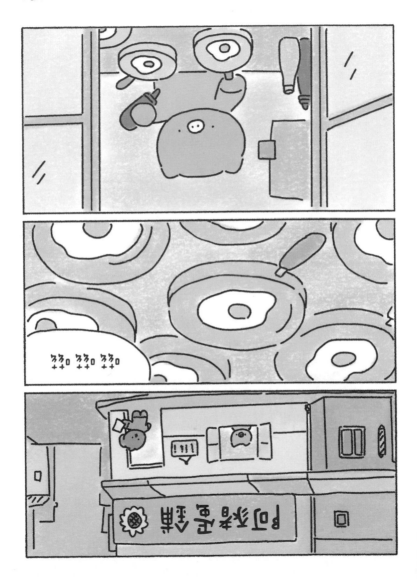

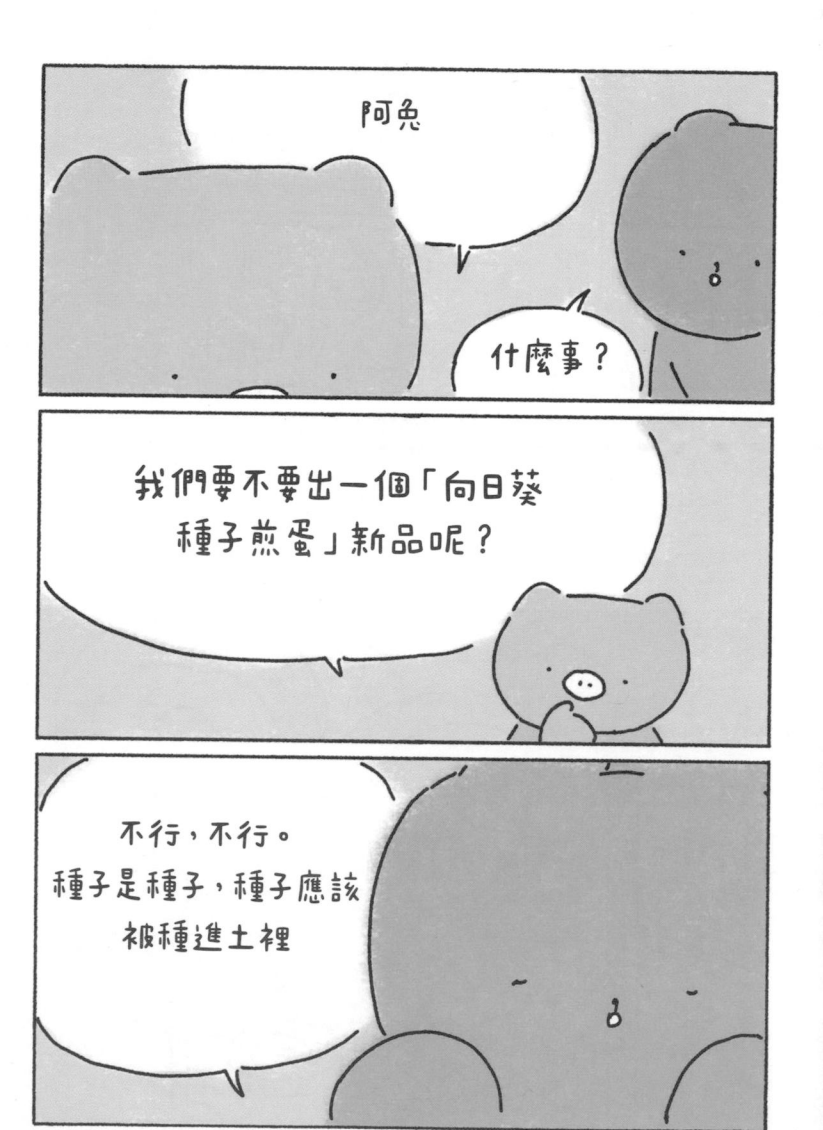

152

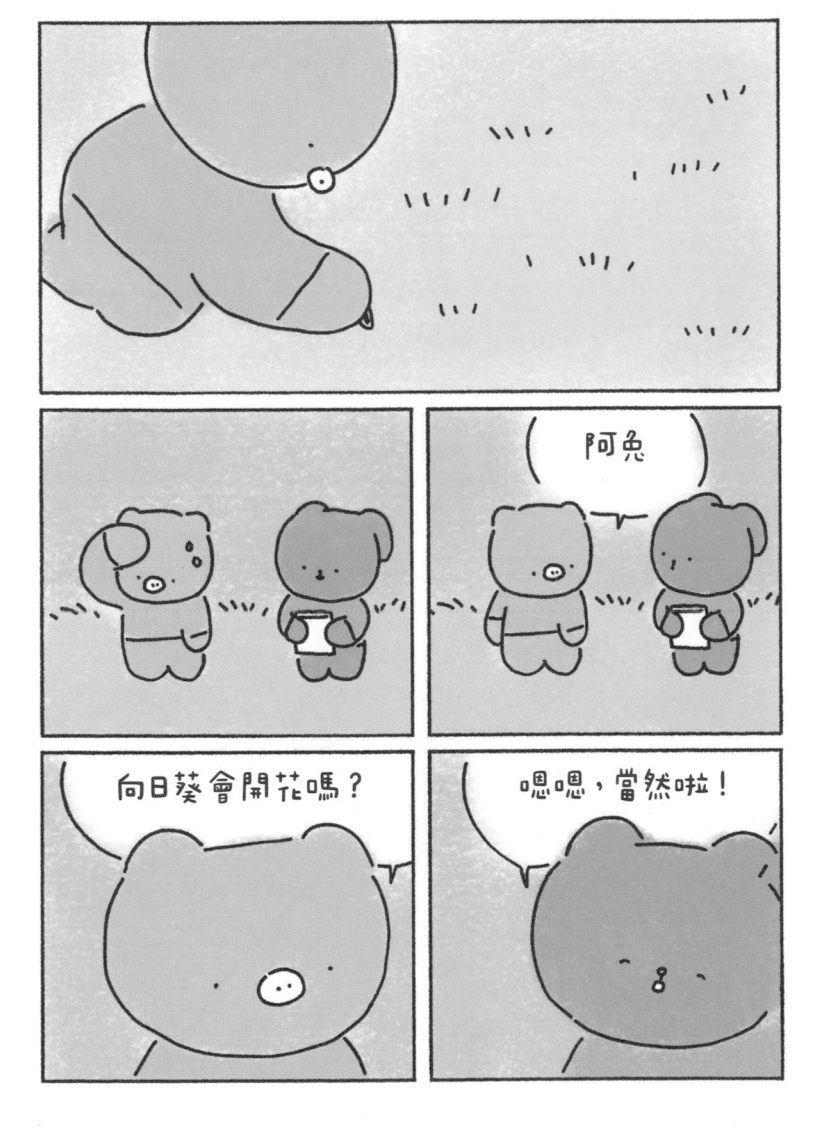

153

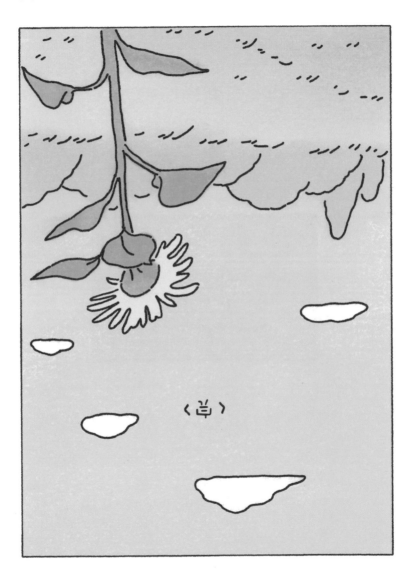

〈꽃〉

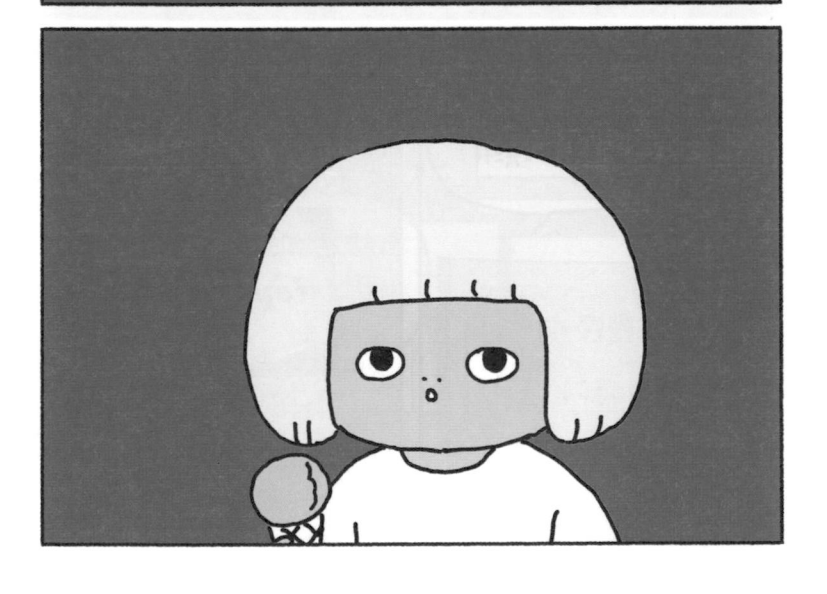

1

我愛你就像愛
夏天夜晚的冰淇淋

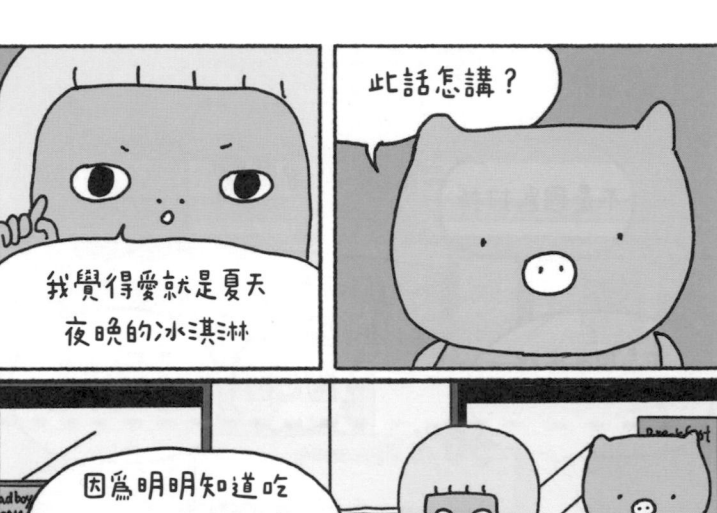

此話怎講？

我覺得愛就是夏天夜晚的冰淇淋

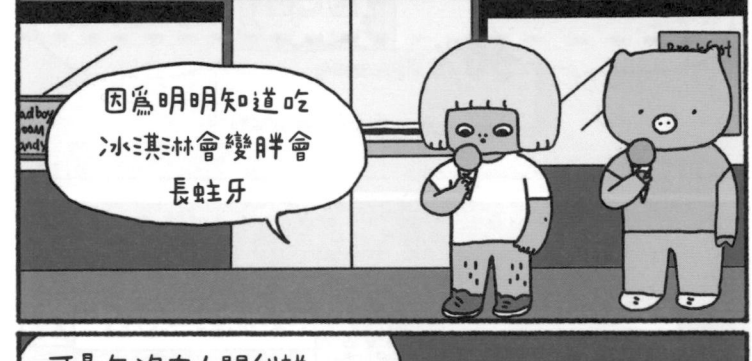

因為明明知道吃冰淇淋會變胖會長蛀牙

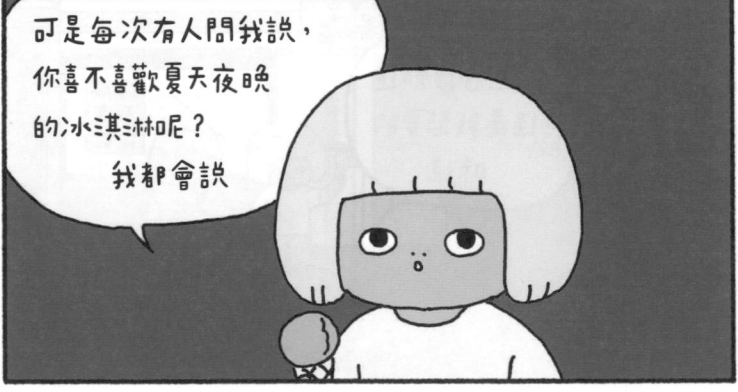

可是每次有人問我說，你喜不喜歡夏天夜晚的冰淇淋呢？
我都會說

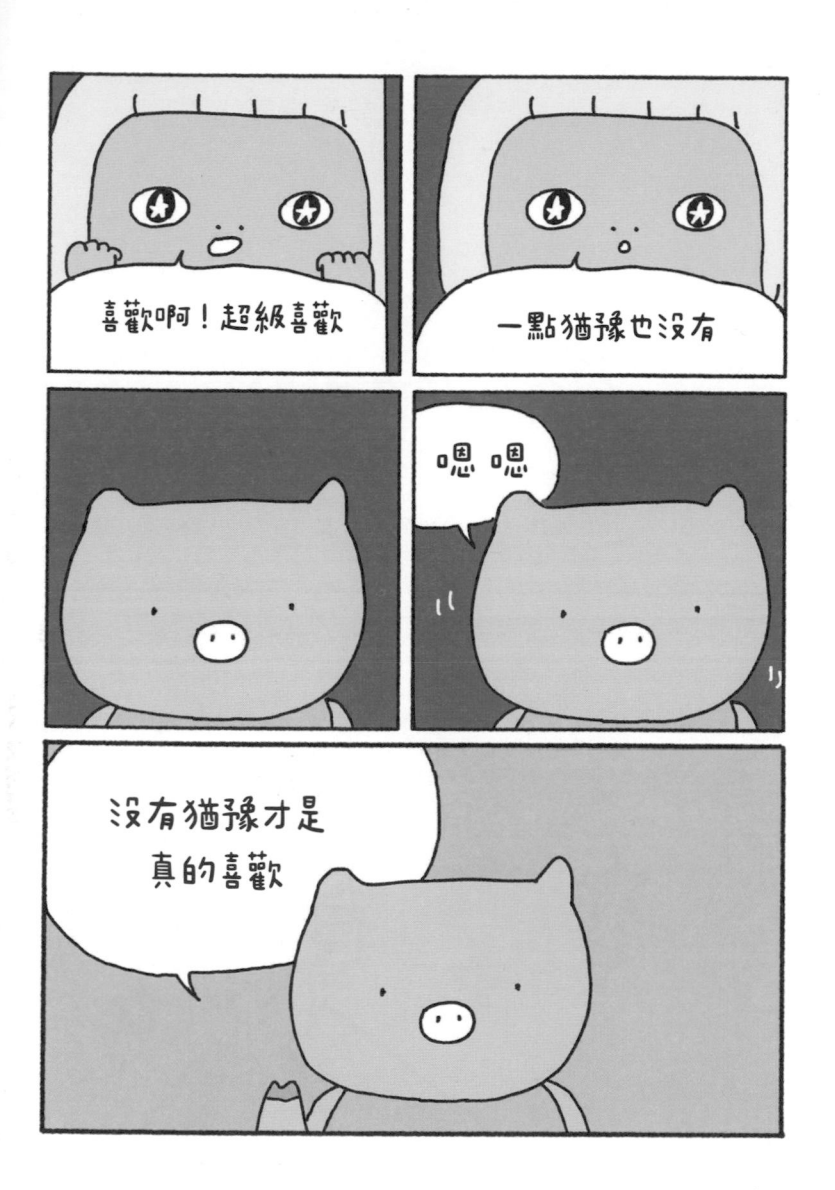

2

我們為什麼要喝酒

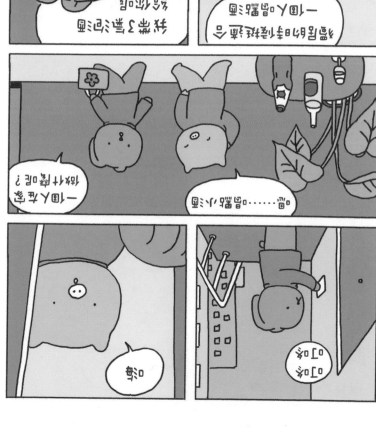

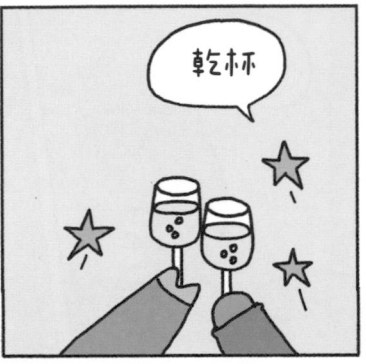

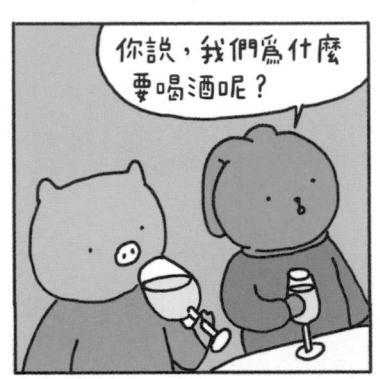

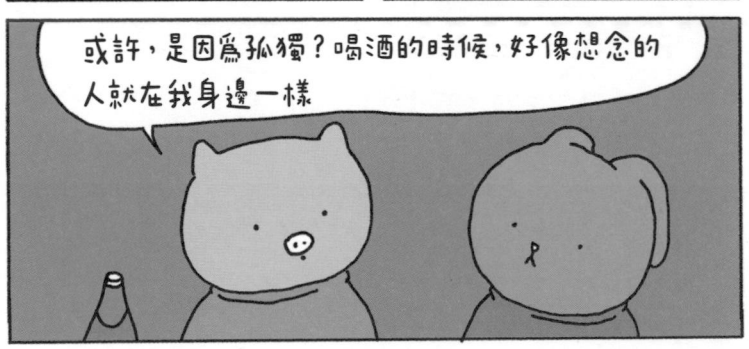

166

可能,還是因為現實吧

有時候,面對現實,我沒有那麼勇敢

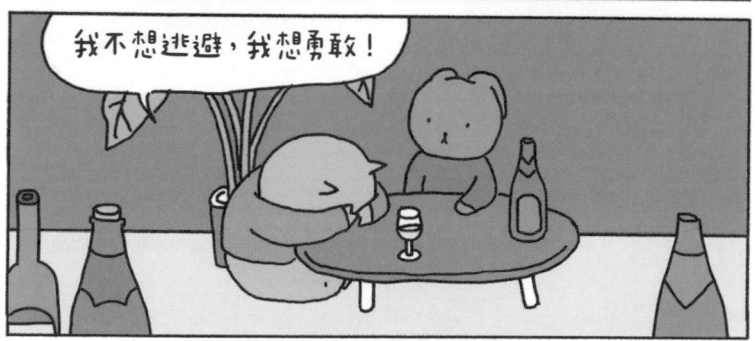

我不想逃避,我想勇敢!

阿豬

嗯?

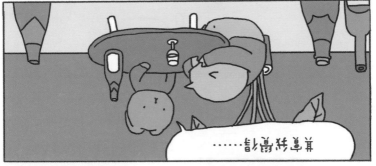

3

ご機嫌ナナメ

nini

©《帶殼的牡蠣是大人的心臟》

To _____

不被理解的事為什麼要做？

因為我喜歡。

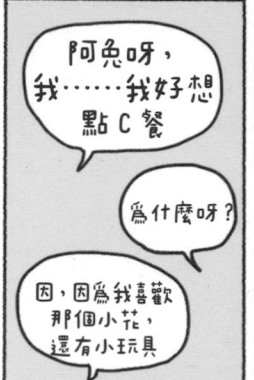

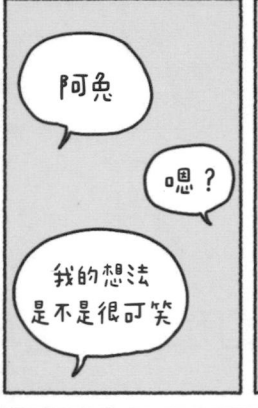

4
請用溫水送服

5

當你難過的時候

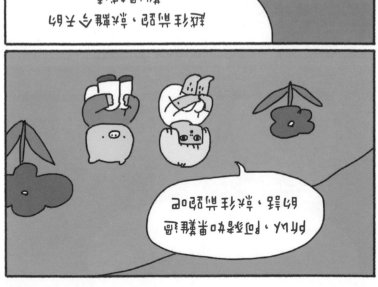

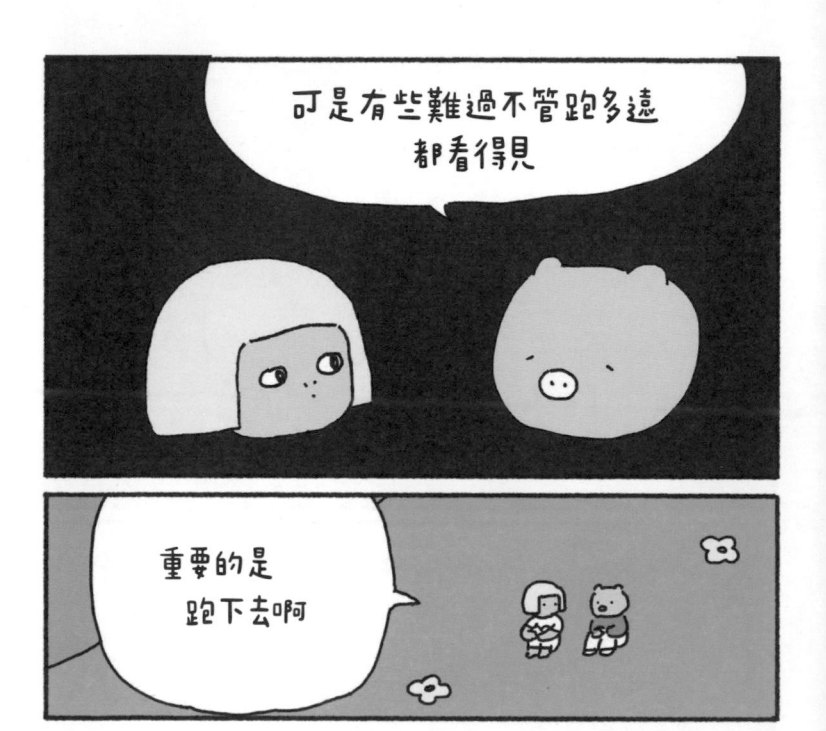

跑下去，總有一天會看不見的。

9

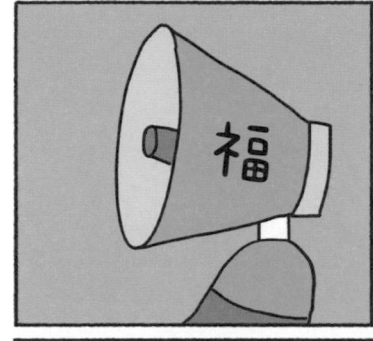

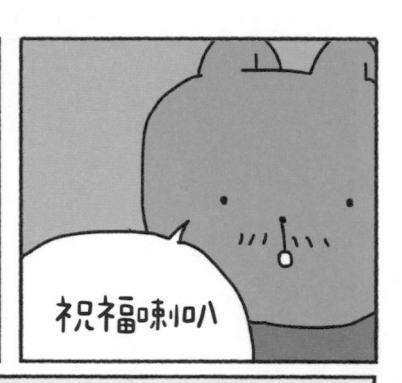

祝福喇叭

在今天十二點之前，
用祝福喇叭說出的
祝福都會變成真的。
但是，必須
當面說才行！

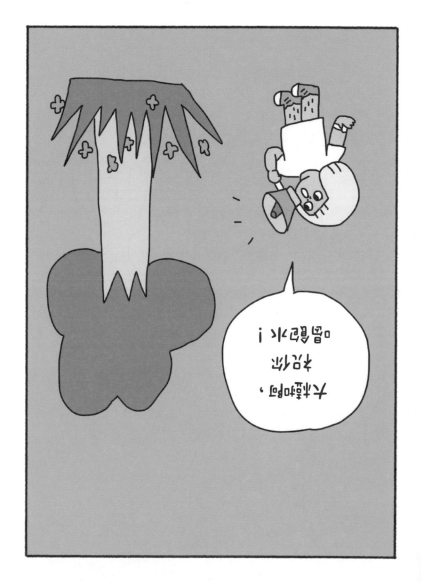

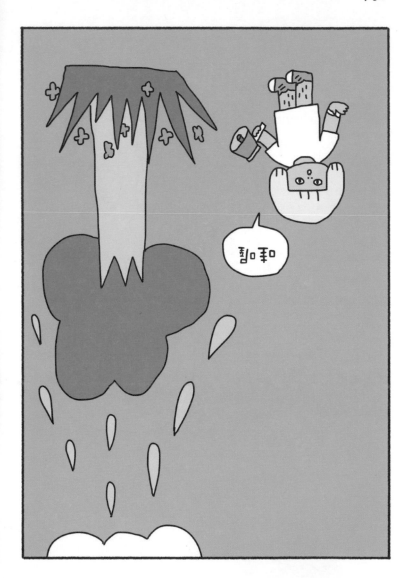

861

花茶物語專賣店

8

夢藥水
用完了

我昨天沒有用藥水也做夢了喔

你夢到什麼了？

我夢到周杰倫和他老婆
來看我們的畫展

那不是我白天和你說的，
有個和周杰倫很像的人
來看畫展

是喔

果然夢境
是這樣產生的……

白天的信息，沒有完全
處理，之後晚上做夢，
編個故事處理掉

看來夢境還是來自現實咯

如果夢境來自現實的話

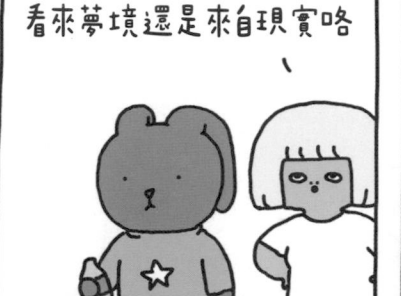

現實好像也沒有那麼討厭了

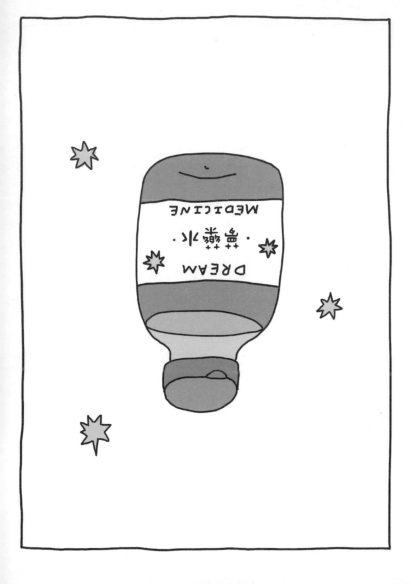

主要成分：

好聞的空氣
一些酒精
喜歡的記憶

注意事項：

易上癮

9

長頸鹿快不快樂

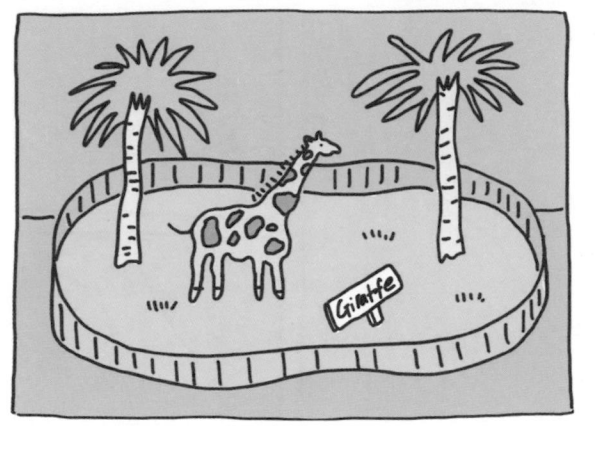

（今天，毛毛
和阿兔去
動物園）

我聽一位生物學家說，
長頸鹿的脖子原本並不長的

可是，如果沒有長脖子，吃不到樹上的葉子，就會死掉

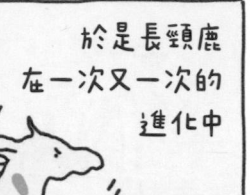

於是長頸鹿在一次又一次的進化中

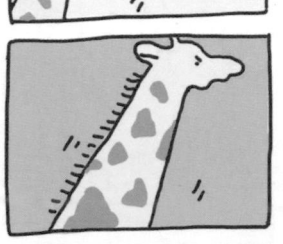

終於

脖子變得很長很長

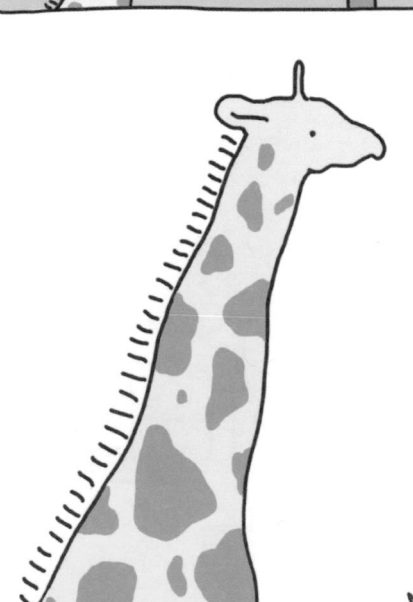

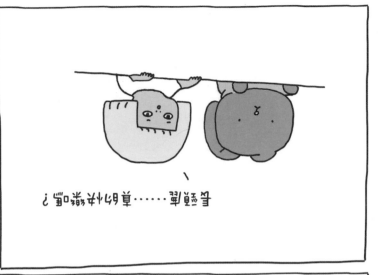

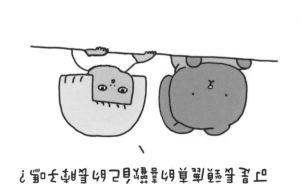

喜不喜歡，快不快樂

已經沒那麼重要了吧

他们不会来找你的了。

僕が明かす

二

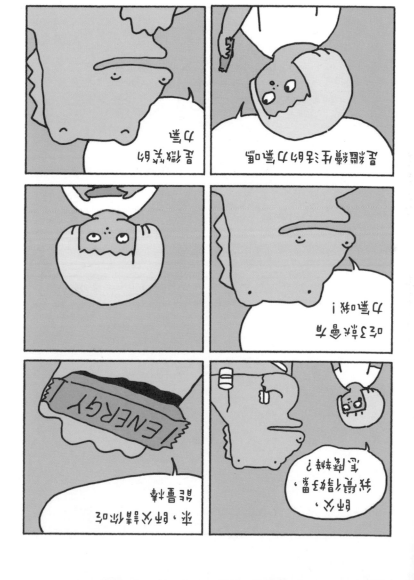

12

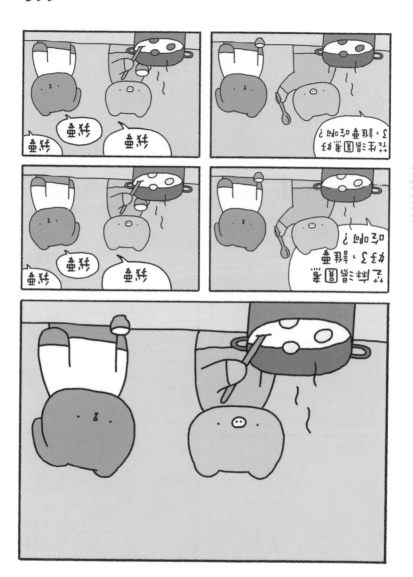

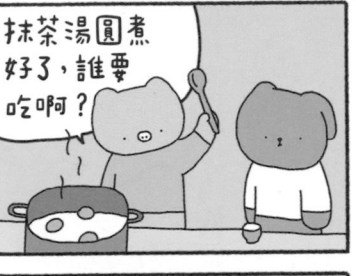

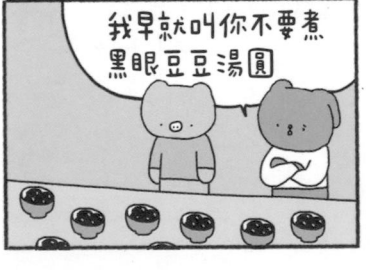

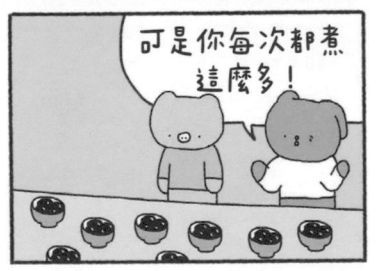

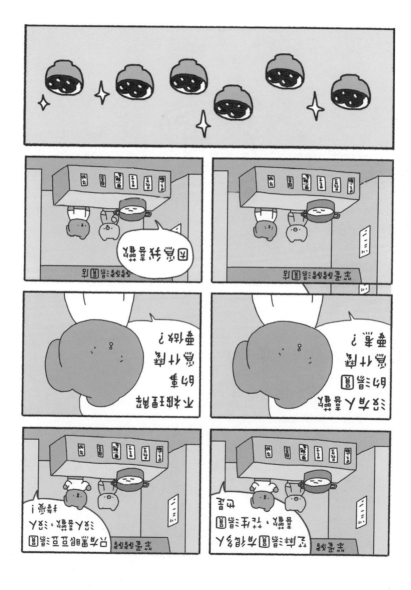

13

我想被愛，僅此而已

药效
说明书
说明书

快点吃下去！

我好像自愿的~

我还以为你确实是我的透明朋友！

終於3D列印男

終於3D列印機

阿姨問你的夢想是什麼？

我的母親

1

逃跑吧小孩

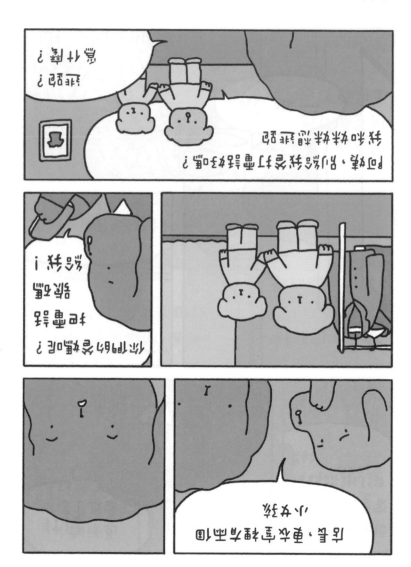

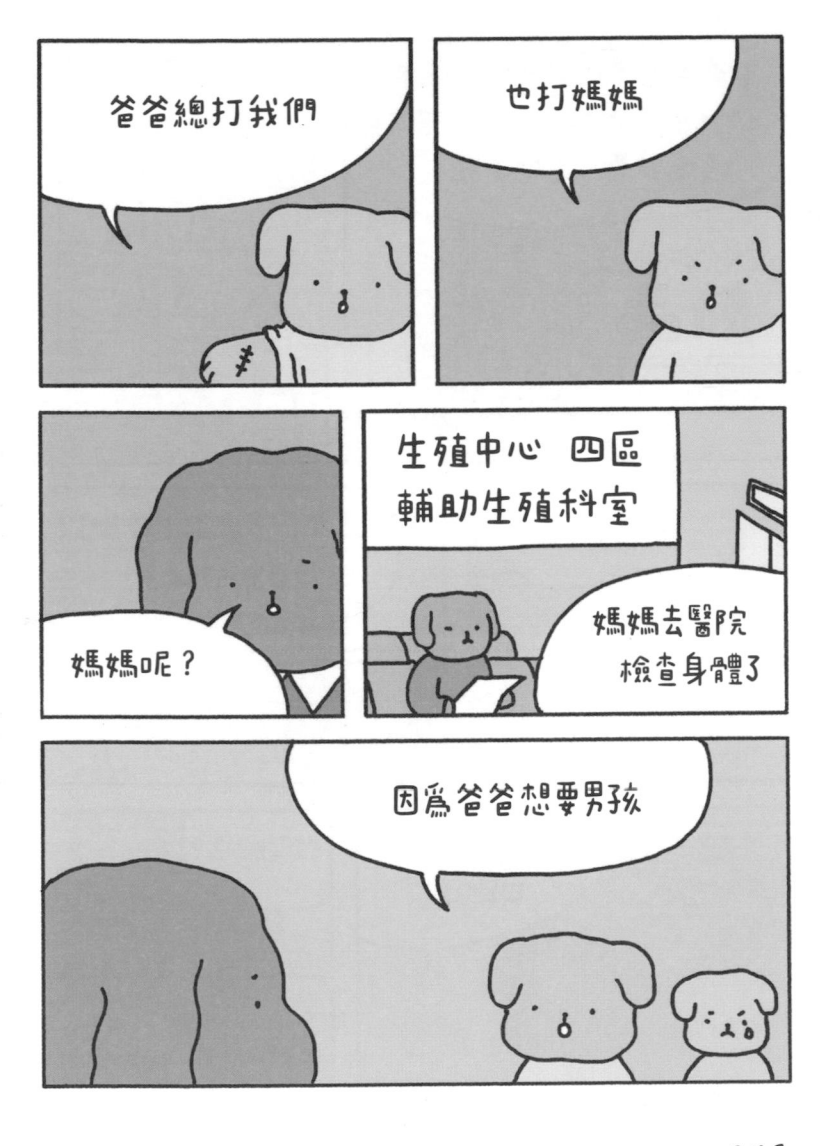

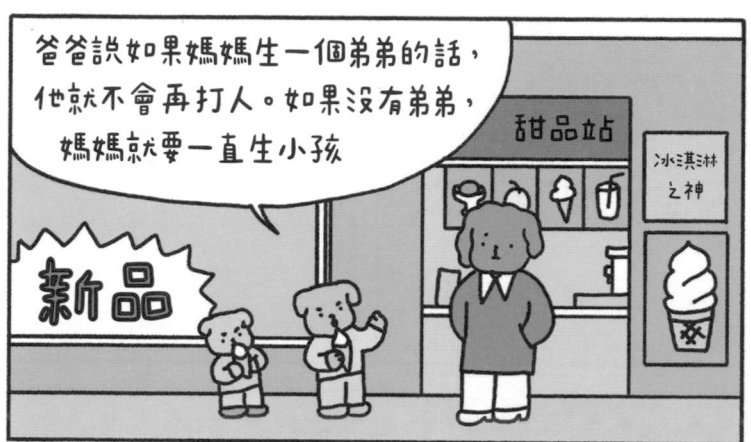

爸爸說如果媽媽生一個弟弟的話，他就不會再打人。如果沒有弟弟，媽媽就要一直生小孩

甜品站

冰淇淋之神

新品

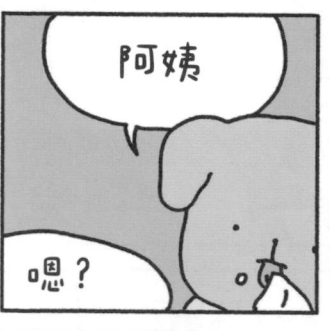

阿姨

嗯？

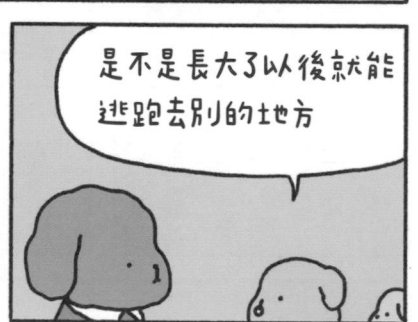

是不是長大了以後就能逃跑去別的地方

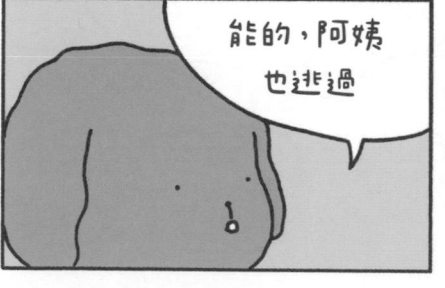

能的，阿姨也逃過

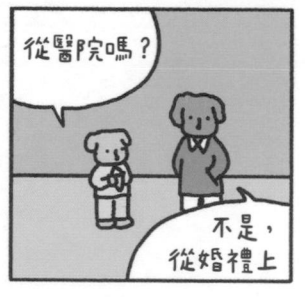

從醫院嗎？

不是，從婚禮上

我知道啊

我們永遠是好朋友吧
沒錯這樣說過吧

包貝妹,我們
說回來了

讓我先生的女兒讓開!
擠得像個影劇版影中心來

我的品牌

呵呵呵呵

你們的
父親正在
等你們

「園明羅直看再一個花園」
「我們永遠都還差一個園」

「他們不停地跳進這個圈，
總期待會得到另外一張臉」

「不得妳說往事明天。
不得妳陪我走過一切
不得妳讓我記憶鮮明」

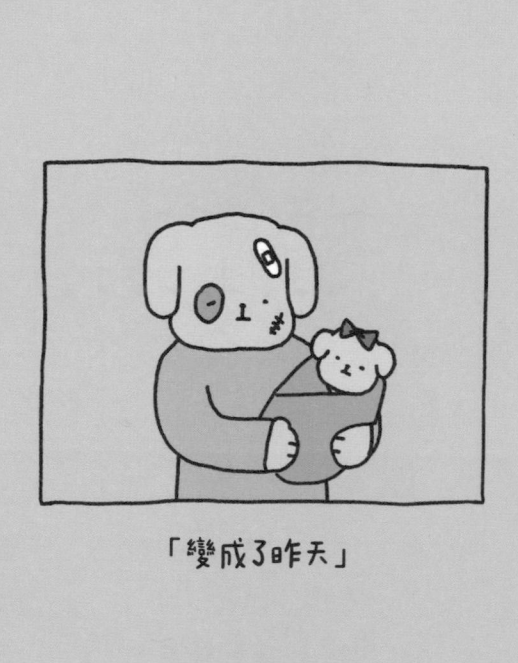

「變成了昨天」

「你 覺得恨卻離不開」

「你 覺得恨卻離不開」

你覺得恨卻離不開

—環形公路—

*

〈環形公路〉：出自哪吒樂團演唱的歌曲〈環形公路〉

2008 年 4 月由哪吒工作室發行。

*

254

7

詛的小羽

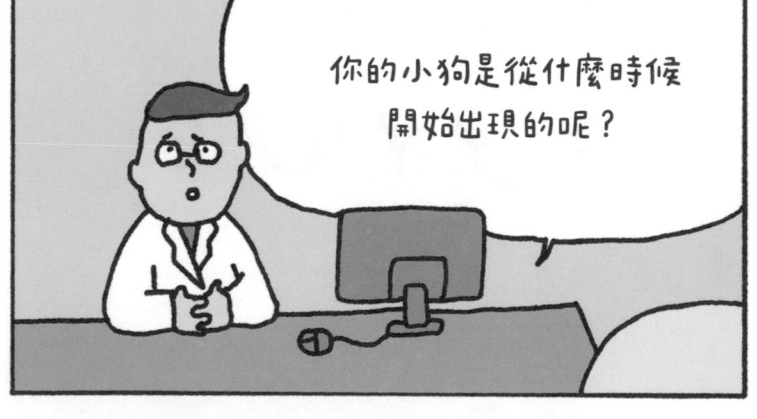

我的小狗有這麼大，是白色的，毛有一些捲捲的

我的小狗尾巴很短，短到幾乎沒有，牠喜歡吃芒果

你的小狗是從什麼時候開始出現的呢？

為什麼要這樣偷偷下班呢？

一個人都沒有，怕他們……

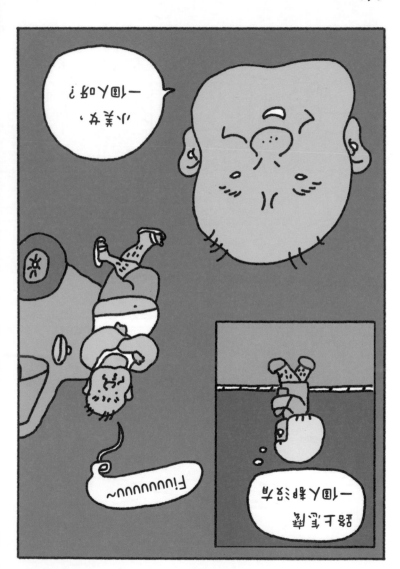

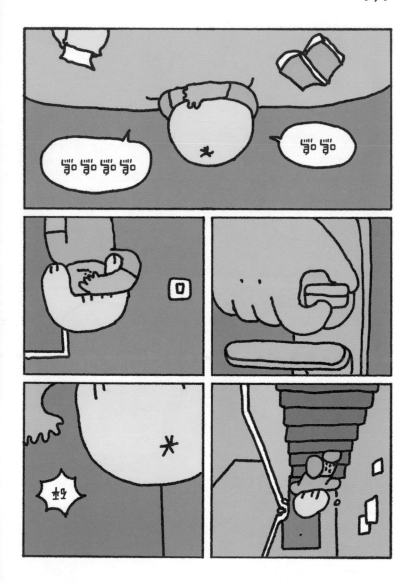

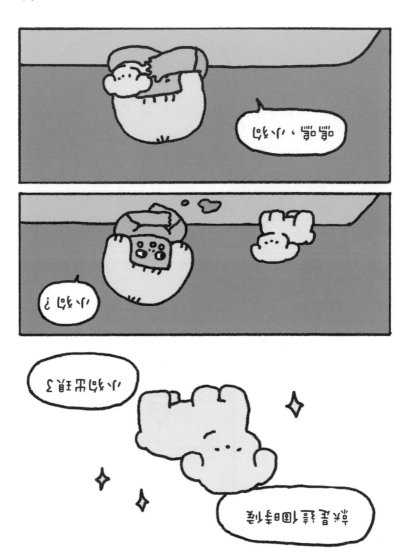

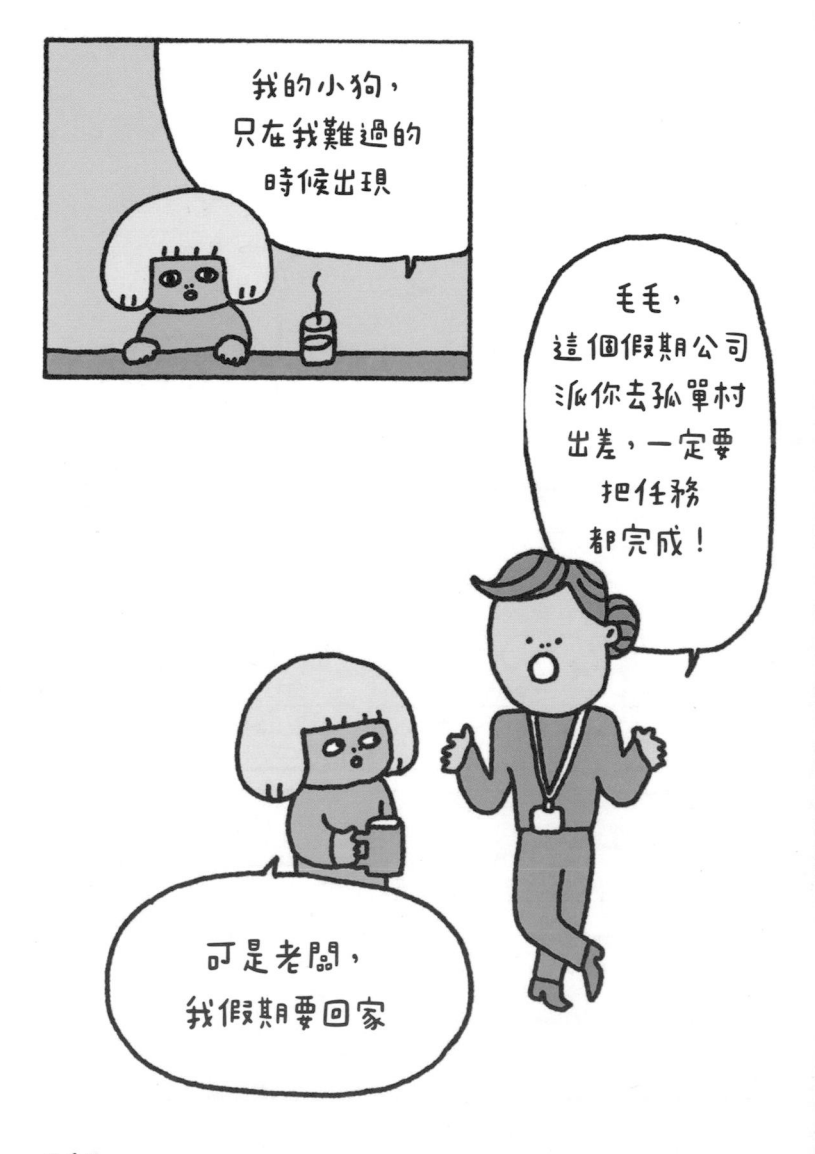

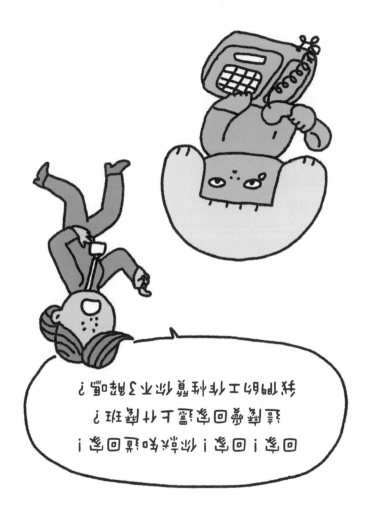

喂？你好你好

你好你好，
我好想你喔

我這個禮拜好
見到你

我這禮拜想你了
你這回好喜歡了

請相信你的小狗會在你
最需要牠的時候出現，
如果有一天你找不到牠，
也不要心急難過，
你的小狗
會永遠愛你，
永遠給你擁抱。

另：不喜歡的工作可以換掉

3

我喜歡我自己，
喜歡得不得了

但是你現在最大的問題
還不是毛孔

什麼？

你不覺得作為一顆
檸檬，你的腦袋
太不標準了嗎？
左右臉也不對稱

我們這裡最近推出了
一個新的項目，
叫「美麗模具」，
只要把頭放進模具裡
「咔嚓」一下，
就能解決所有問題

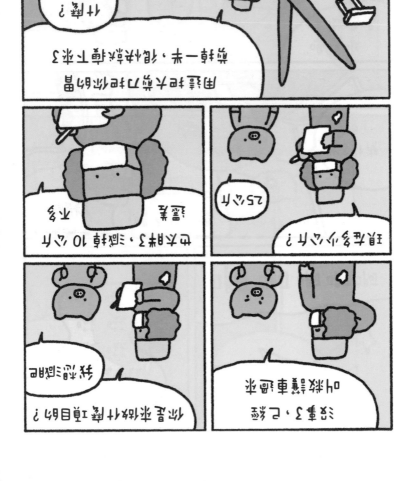

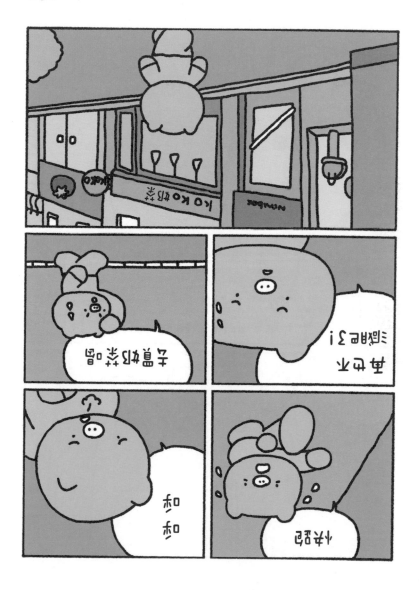

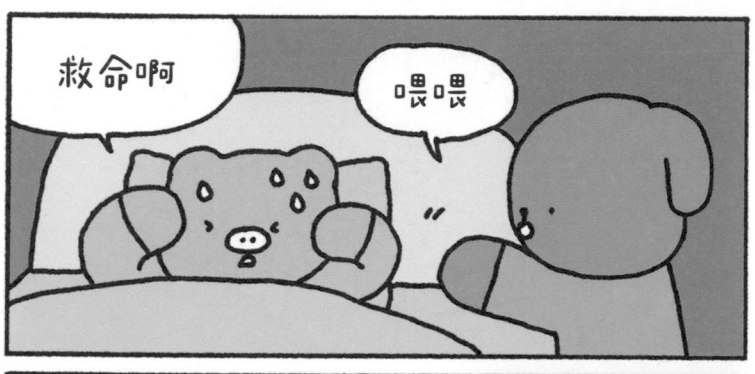

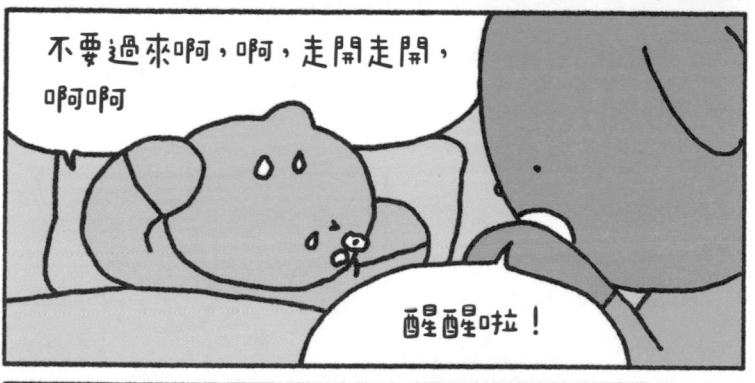

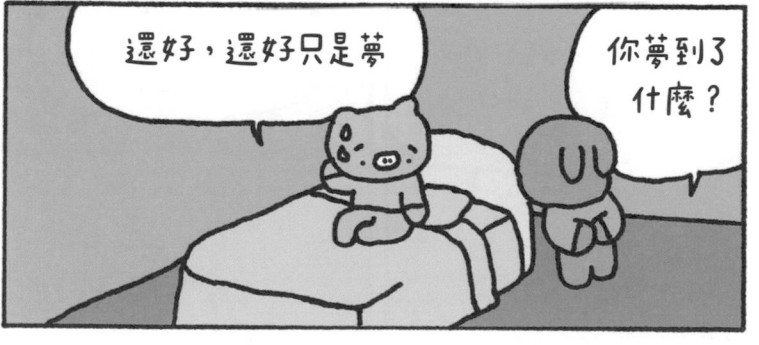

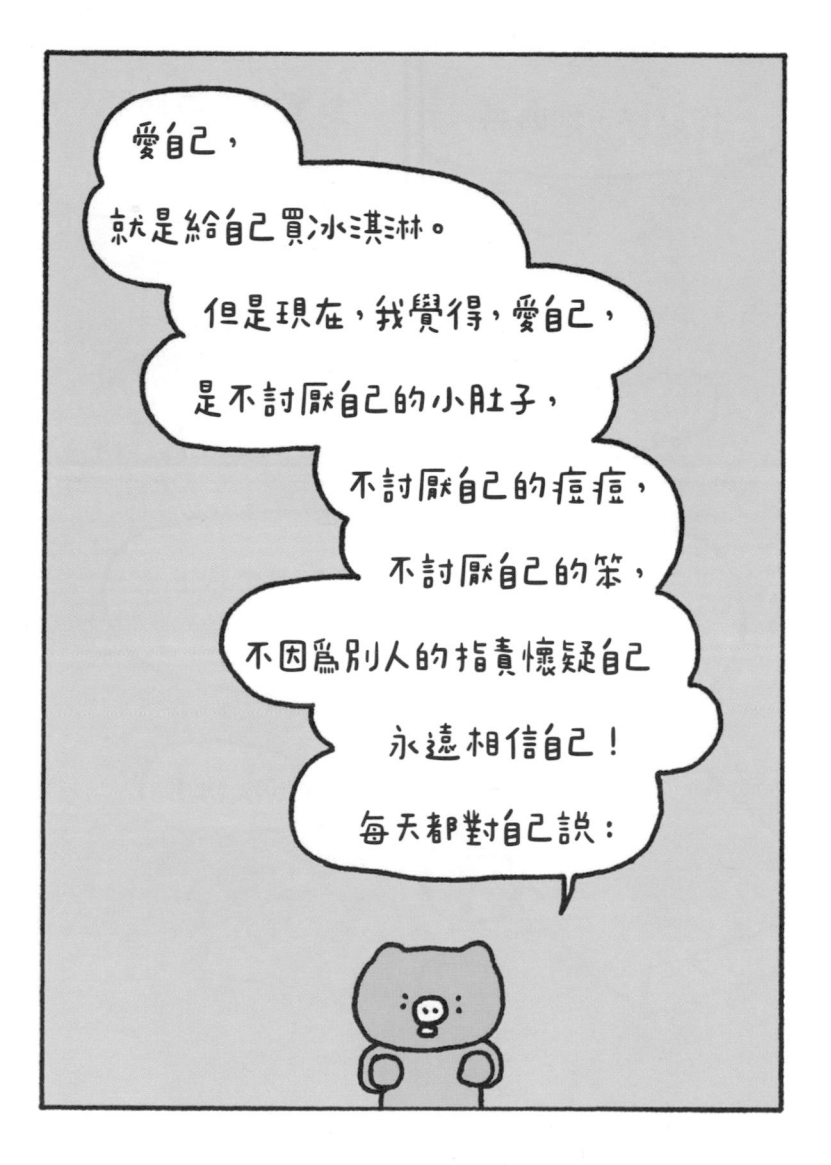

愛自己，
就是給自己買冰淇淋。
但是現在，我覺得，愛自己，
是不討厭自己的小肚子，
不討厭自己的痘痘，
不討厭自己的笨，
不因為別人的指責懷疑自己
永遠相信自己！
每天都對自己說：

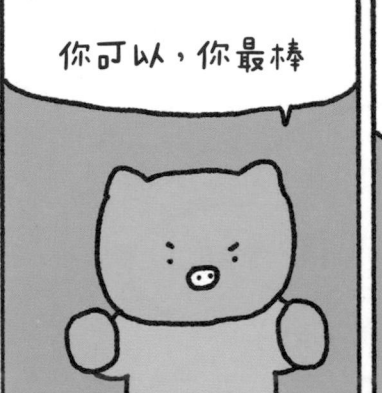
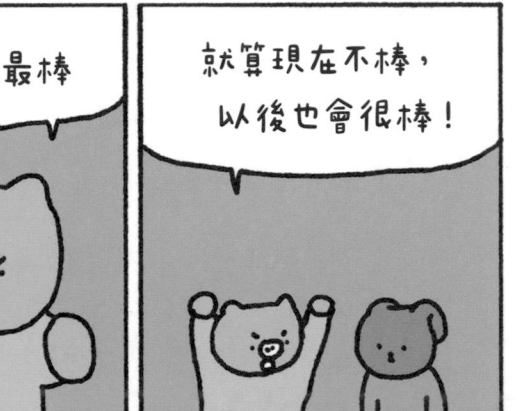

4

小豬重生記

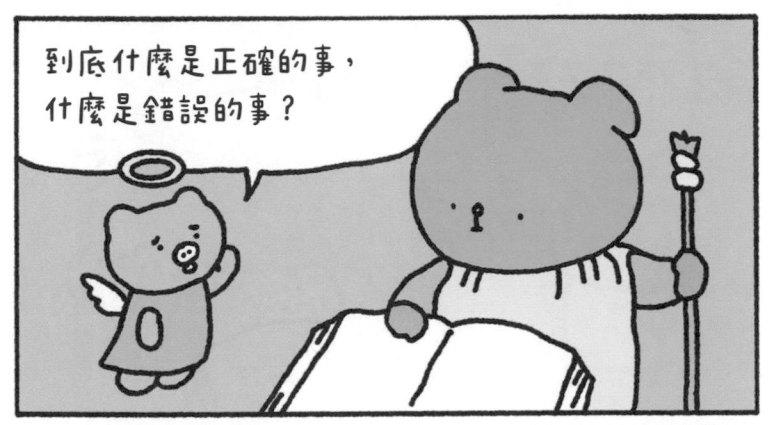

到底什麼是正確的事，
什麼是錯誤的事？

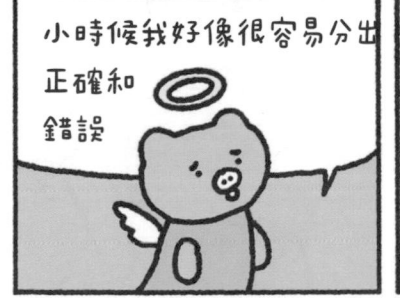

小時候我好像很容易分出
正確和
錯誤

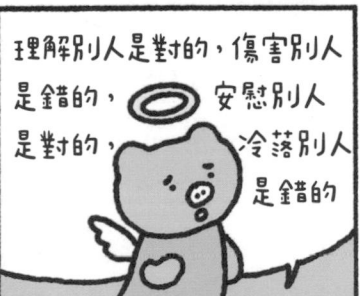

理解別人是對的，傷害別人
是錯的，　　安慰別人
是對的，　　　冷落別人
　　　　　　　是錯的

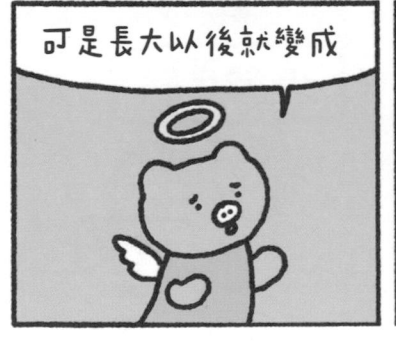

可是長大以後就變成

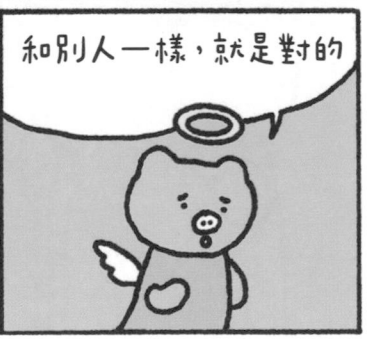

和別人一樣，就是對的

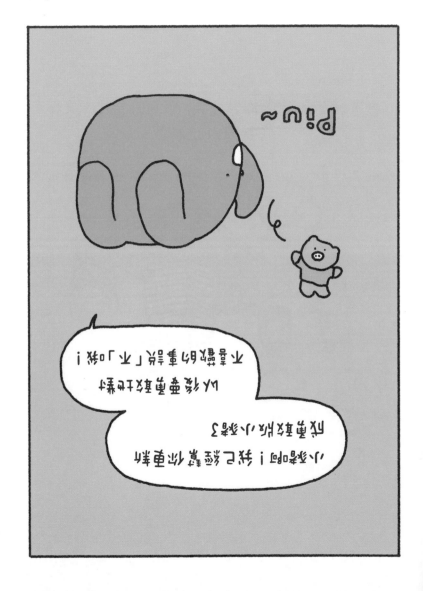

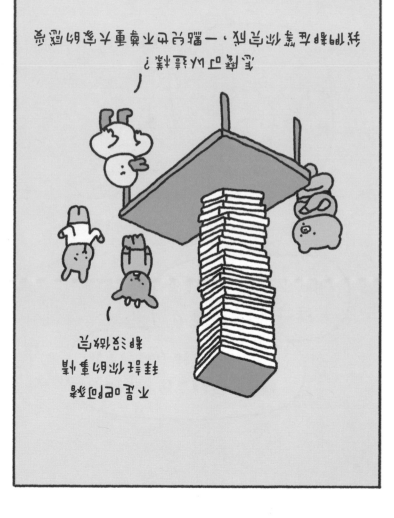

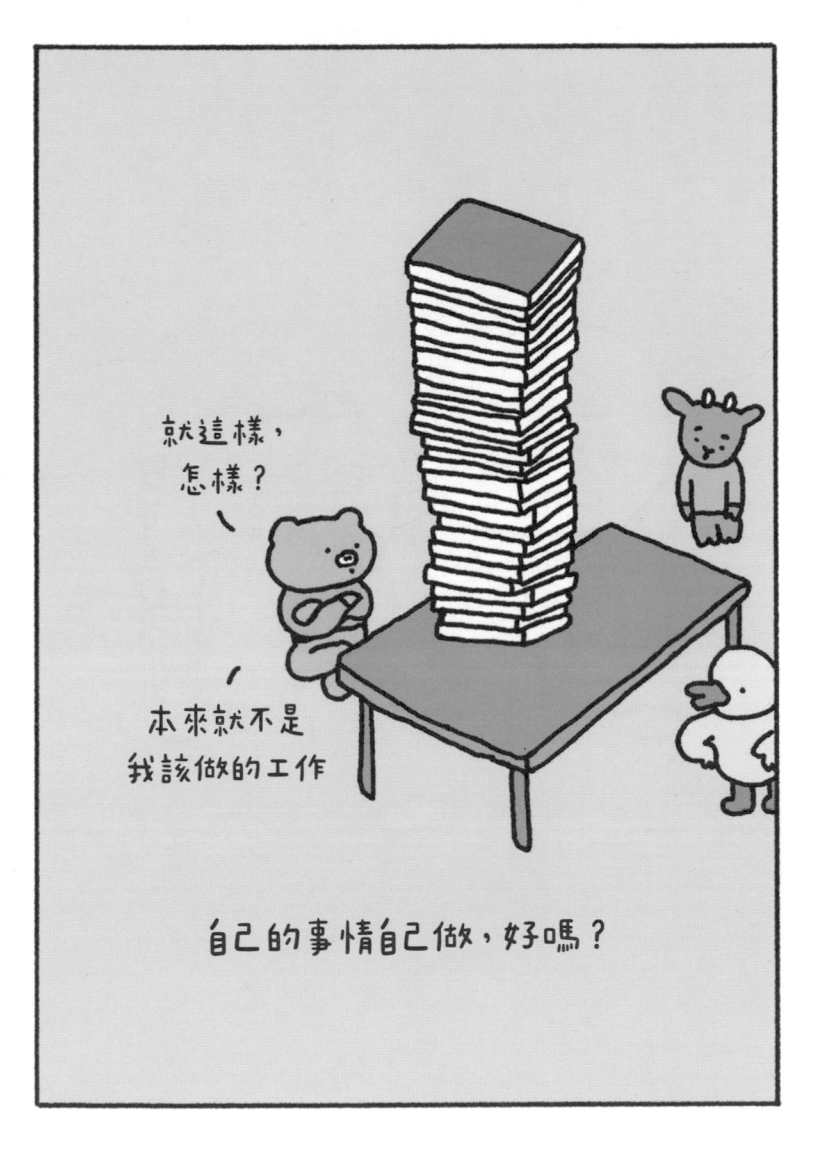

그믐 챵

幾年前畫過一篇漫畫，關於美院北街一個煎餅#菓子小吃攤，漫畫裡兩位主角對著已經搬走的小吃攤念叨著對它的想念。那時北街拆遷，鋪租漲價，聽說賣煎餅#菓子的小哥回老家去賣燒烤了。後來有學生把漫畫轉給小哥看，他回覆：租金太貴了，有你們一些人記得，感覺真好，謝謝，願你們身體健康，事事順心。

我還畫過一篇漫畫，沮喪的主角毛毛在心情低谷時收到好友桃蛋寄來的一盒牛軋糖，毛毛對著畫面外說：活著，一定會有好事發生。在畫完這篇漫畫的幾天後，我真的收到了一盒牛軋糖，一直到現在都不知道是誰寄來的。

創作就像沿路播撒種子，在未來的某一天開花，帶來一些特別的意義和驚喜。

也許，在短影音當道的今天畫漫畫的自己，會像一個傻瓜吧。做一個獨立創作者，好像也是太冒險的事。

雖然要承受「與眾不同」帶來的辛苦，但也很幸運地擁有家人的支持，導師在學生時代給予的認可，以及忠實善良的讀者朋友。

二〇二一年的元旦，在上海的一個藝術市集上與策劃本次出版計劃的貓弟和安迪第一次見面，我們淺淺地聊了已經畫好的漫畫與未來的創作規畫。一年後，我完成了《帶殼的牡蠣是大人的心臟》。二位從上海來到杭州，我們再一次聚在一起，暢想一本完整的漫畫書的模樣。

最後非常感謝共同策劃本書的夥伴，幫助出版工作順利完成的朋友，以及生活中給予自己許多靈感和鼓勵的同行與同窗。

創作者有特有的孤獨，好像生活在海裡的魚兒，享受海的溫度和自由，也承受未知的危險與變數；或許有天會跳出水面，回到安全有序的陸地，又或許，會一直游下去，一直游一直游，像余華先生說的：「一直游到海水變藍。」

再次感恩《帶殼的牡蠣是大人的心臟》的順利出版，第一本漫畫集的誕生，對我而言意義非凡。

nini. 2022 年春

大人國 011

帶殼的牡蠣是大人的心臟

作者	擬泥 nini
責任編輯	龔橞甄
校對	曾羽婕
美術設計	江麗姿

總編輯	龔橞甄
董事長	趙政岷
出版者	時報文化出版企業股份有限公司
	108019 臺北市和平西路三段二四○號四樓
	發行專線　02-2306-6842
	讀者服務專線　0800-231-705‧02-2304-7103
	讀者服務傳眞　02-2304-6858
	郵撥 19344724　時報文化出版公司
	信箱 10899　臺北華江橋郵局第 99 信箱
時報悅讀網	www.readingtimes.com.tw
法律顧問	理律法律事務所陳長文律師、李念祖律師
印刷	華展印刷有限公司
初版一刷	2023 年 9 月 1 日
初版六刷	2024 年 7 月 3 日
定價	450 元
	（缺頁或破損的書，請寄回更換）

時報文化出版公司成立於一九七五年，並於一九九九年股票上櫃公開發行，於二〇〇八年脫離中時集團非屬旺中，以「尊重智慧與創意的文化事業」為信念。

繁體中文版由上海梯洛斯文化傳播有限公司授權在全球除中國大陸地區獨家出版發行

帶殼的牡蠣是大人的心臟 / 擬泥 nini 著 . -- 初版 . -- 臺北市：時報文化出版企業股份有限公司 , 2023.09
面；　公分 .

ISBN 978-626-374-194-2(平裝)

1.CST: 漫畫 2.CST: 畫冊

947.41　　　　　　　　　　112012425

ISBN 978-626-374-194-2
Printed in Taiwan